室內設計手繪 製圖必學 2 大樣圖

陳鎔 著

暢銷修訂版

目錄

作者序

　　本書之撰寫，主要是為了室內設計之初學者，對工地施工實務無法在短期內熟悉理解。因此我準備大量的施工實務照片和 3D 大樣模組，配合手繪施工大樣範例，期許學生能從這些說明和範例中，除了能參考運用在製圖之外，亦能從中理解各種類工程施工的工序與結構。本書的大樣範例，在材料標註上，為求範例的完整表現，只肯定的標註出一種材質，懇切希望讀者不要誤以為這就是唯一的工法，例如在 P.38 範例中材質標註：「天花板面封 2 分矽酸鈣板，面刷水泥漆。」這不代表矽酸鈣板只能刷水泥漆，世界上仍有許多材料可供選擇，本書希望能清楚表達木作結構及工法，至於表面材質的處理，留給讀者自行參考選擇。

　　本書參考了臺北市建築師公會編印之「常用施工大樣」的編輯模式，而本書之範圍乃針對其中室內設計裝修領域，因此在範例的表現會盡量以木工工法為主。

　　最後本書之完成，特別感謝實踐大學游美華老師在手繪範例的協助，也感謝責編許嘉芬協助打字校稿，使本書能順利完成。本書編輯之難處在於工地照片之取得，本人非常感謝熱心提供工地照片的朋友們。這本書只是一個起步，希望能陸續增訂，擴充其完整性，使本書能成為室內設計學習者很好的施工大樣入門書。

2022.02.08

另外針對 CNS 建築製圖標準的模糊地帶，本書做了以下釐清和改進，並提供未來符號修定者參考。

名稱	CNS 圖例	本書建議圖例	說明
玻璃			原 CNS 圖例應該印刷不良，符號內有重線會把建材誤認為二件。
輕隔間			原 CNS 圖例應也是印刷不良，實務上輕隔間為二片板材夾著型立柱，本書建議畫法亦為實務上在 CAD 內的表現方法。
合板			原 CNS 圖例，合板內為抖動的直線，此畫法實務實屬罕見，在小比例的剖圖中，手繪也很難表達，在實務上合板內部應為細實直線，若較薄的合板畫起來與玻璃太像，可加上代表膠合的斜線以示區別。

CHAPTER

1

認識建材
及符號

本章節參考 CNS 建築製圖標
準符號撰寫，並依據正確的
輕重線條畫法，將原先公告
的 CNS 圖例中較模糊不清的
地方予以修正，同時附上實
際照片解說，讓大家對於材
料構造有更清楚的理解。

1-1 材料構造圖例說明

名稱

鋼筋混凝土

（**RC**）

圖例

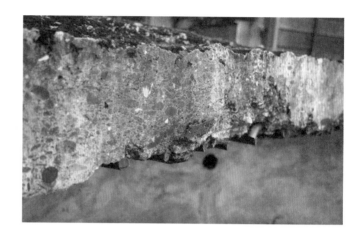

一般來說 RC 牆通常厚度為 15 cm。
符號中三根斜線代表剖切，小圓圈和雜點代表級配。

名稱

磚

圖例

不論磚牆或磁磚，皆使用這個符號。而磚牆可分為 1B 磚牆（24 cm）和
1/2B 磚牆（12 cm）。

名稱

空心磚牆

圖例

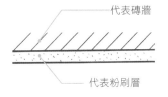

適用於防火牆、圍牆、地下室連續壁、隔間牆、機場、大賣場、變電所、地鐵、防潮地板、沉箱、隔音地板等用途。

名稱

粉刷類

圖例

代表磚牆

代表粉刷層

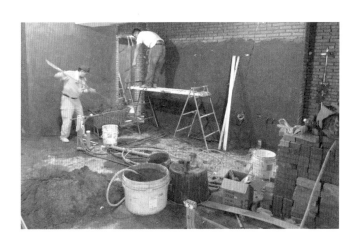

結構體完成後表面需使用水泥砂漿粉刷，粉刷層厚度通常約 2 cm。

名稱

石材

圖例

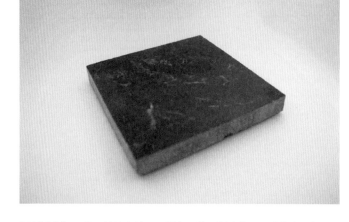

石材可分為天然石材及人造石，通常天然石材（大理石或花崗石）厚度約 2 cm，常見人造石厚度約 4 分（1.2 cm）。

名稱

輕質牆

圖例

以輕鋼架為骨料之牆壁，兩側封 9mm 防火板材，其整體厚度約在 8 cm 左右。

名稱

角材

圖例

主要構材（通木）　輔助構材（斷木）

斷木：通常為輔助用的一小截角材，
　　　其功用在連結兩個物件。
通木：主要構造用的角材。

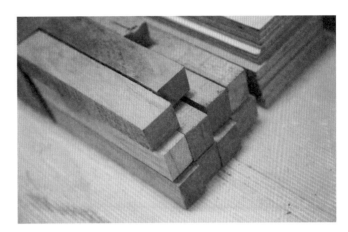

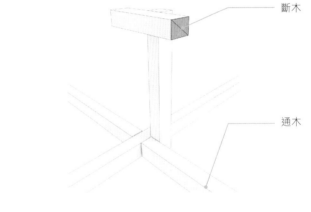

斷木

通木

常見角材可分為兩種尺寸，如為了造型（如天花）通常使用 1 寸 ×1.2
寸之角材，如為了隔間或乘載重量（如木地板）通常使用 1 寸 ×1.8 寸
之角材。

名稱

合板、夾板

圖例

大比例

↓

小比例

有 1～6 分各種厚度，由木皮薄片熱壓而成，通常薄片為奇數片，每層纖維垂直和水平走向交錯，其板材之承載力和抗曲翹的能力頗佳。

名稱

木心板

圖例

夾板　　　　　碎木塊

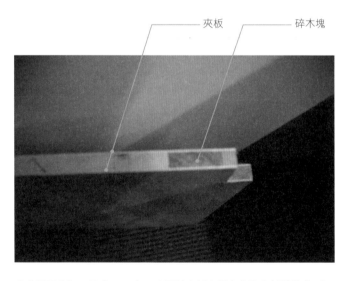

木心板厚度為 6 分（1.8 cm），由兩片夾板中間夾著碎木料所構成，為現代木工進行櫥櫃製作最主要的建材。

名稱

壓縮板材
(石膏板、矽酸鈣板、礦纖板)

圖例

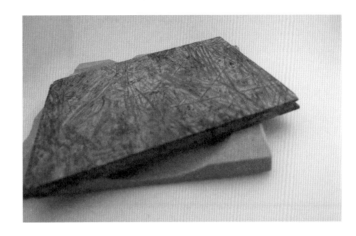

壓縮板材的符號和粉刷類的符號其實
是一樣的,通常板材會搭配角材,而
天花或隔間粉刷層會附著在磚牆或
RC 牆上,所以還是很容易分辨的。

利用高壓將細小原料壓縮成型之板材,如石膏板、矽酸鈣板、礦纖板、
密底板、以及系統家具用的塑合板等,都是典型的代表。

名稱

實木、裝飾材

圖例

未加工直接裁切之實木料。

名稱

金屬

圖例

金屬材料，常用於各式收邊處。

名稱

網

圖例

網類材料常用於門片、圍籬、或作散熱功能之運用。

名稱

玻璃

圖例

玻璃的種類有很多種，如清玻璃、強化玻璃、膠合玻璃、鏡子等等。
一般在空間的運用厚度至少都 5 mm以上。

名稱

鬆軟之保溫吸音材、疊蓆類

（填充材）

圖例

本圖例較常運用在榻榻米或填充材的表現上，通常較鬆軟之泡棉或 PU
也可運用本圖例，如隔音棉或地毯下方之 PU 泡棉。

名稱

實硬之保溫吸音材

（橡膠類）

圖例

本圖例通常運用在實硬的塑橡膠類的材質上，如塑膠或壓克力，較特
殊的是矽利康等膠質材料也可運用本圖例。

1-2 常見材料規格說明

在台灣室內設計常使用台製單位，一般可歸納如下：

1、長度尺寸換算

- 1 台尺＝ 10 台寸＝ 100 台分
- 1 台尺＝ 30.3 公分
- 1 台寸＝ 3.03 公分
- 1 台分＝ 3.03 公釐

實務上會簡化成：

- 1 尺＝ 30 cm
- 1 寸＝ 3 cm
- 1 分＝ 3 mm

在布料的計算，則是使用碼：

- 1 碼＝ 3 台尺＝ 90.9 公分

另外也有人用「條」計算厚度：

- 100 條＝ 1 mm
- 200 條＝ 2 mm
- 300 條＝ 3 mm

2、面積尺寸換算

- 1 坪＝ 6 尺 × 6 尺＝ 36 才
- 1 才＝ 1 尺 × 1 尺
- 1 m²＝ 1 m × 1 m

坪數＝ m² × 0.3025

3、常見板材尺寸

大部分板材的尺寸多為 4 尺 × 8 尺或 3 尺 × 6 尺，在造型結構的考量下，小型製作物如高、矮櫃，因尺寸多在 4 尺 × 8 尺的範圍內，多半由 6 分木心板材來製作，而大型製作物，如天花、隔間、造型壁面等，通常就必須使用角材做骨料來延展其面積。

本章收錄泥作施工的地坪、木地板類地坪，以及塑膠地板、地毯等等之地坪施作大樣，在每種施工大樣中，增加照片說明施工順序，在材質上也儘量以工序來進行標註，期待讀者從範例和照片的搭配中理解各式圖例在實務上的真實意義。

CHAPTER

2

地坪

2-1 泥作面磚類

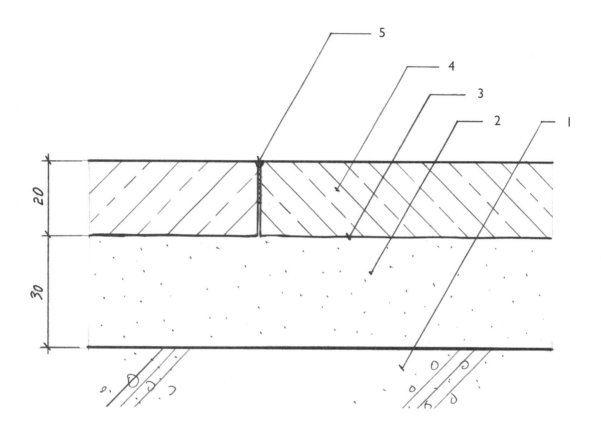

石板地坪大樣 S：1/1　U：mm

1．RC 地面
2．乾拌水泥砂
3．土膏水黏著固定
4．面貼 2 cm 厚天然石材
5．填縫膠嵌縫（無接縫處理）

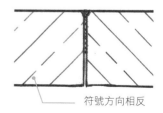

手繪技巧 TIPS

在繪製材料符號的時候，材料符號的表現並沒有方向性，但是同材料相鄰的時候，材料的方向性必須相反。

符號方向相反

1	2

1. 石材地坪通常採用半乾溼施工法。
2. 石材施工通常可以做無接縫處理。

施工重點 **TIPS**

1. 本圖為石材地坪,一般來說,天然石材的厚度都是 2 cm,在施工法上有分乾式、濕式和半乾濕式,實務上地坪的施工不使用乾式施工法,目前地坪的施工會以半乾溼為主,師傅會先在地坪上放置乾拌水泥砂,厚度至少在 3 cm 以上,上面再直接放置 2 cm 厚的石材,在放置之前會灑石膏水幫助石材固定。

2. 石材的地坪通常可以做到無接縫,石材之間的間隙會用填縫膠來嵌縫。

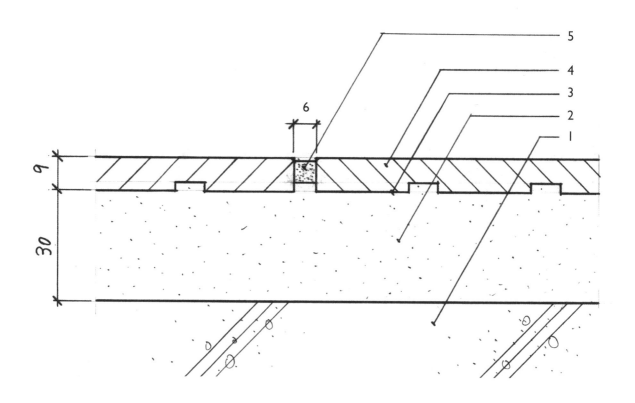

磁磚地坪大樣　S：1/1　U：mm

1. RC 地面
2. 乾拌水泥砂
3. 土膏水黏著固定
4. 面貼磁磚
5. 水泥石粉漿勾縫

手繪技巧 TIPS

不論是石材或磁磚，填縫
材料的不同，畫法也不
同，如用填縫膠來填，必
須選用橡膠類的符號（如
下圖 1）。如用水泥石粉
漿勾縫，就用粉刷類的符
號（如下圖 2）

圖 1　　　　　圖 2

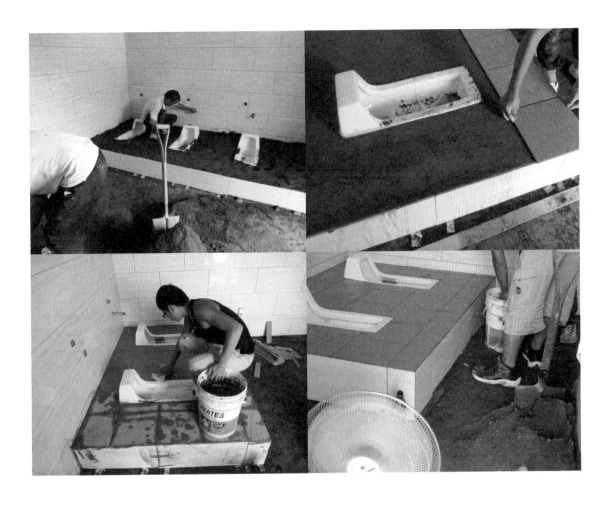

1	2
3	4

1. 師傅放置乾拌水泥砂。

2. 使用土膏水固定磁磚。

3. 用水泥石粉漿勾縫，勾縫後以海綿沾水清潔。

4. 施作完成。

施工重點 **TIPS**

磁磚地坪施工法與上頁所述石材地坪的半乾溼施工法為相同，差異只在一般磁磚無法做無接縫的施工，本圖例以水泥石粉漿勾縫，在符號上與上頁圖示的填縫膠符號有所不同。

2-2 木材類

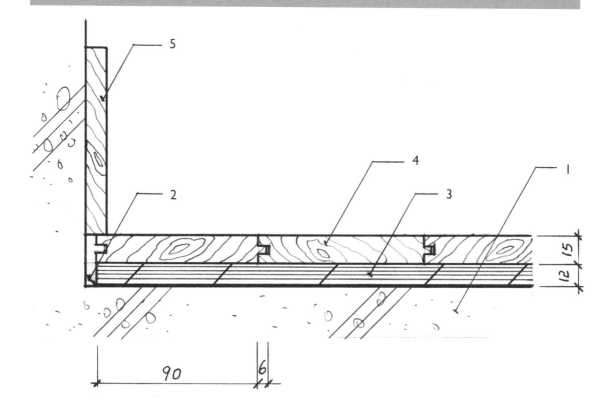

企口實木地板大樣　**S：1/2　U：mm**

1. 粉光 RC 結構
2. PE 防潮布
3. 4 分夾板
4. 5 分企口實木地板
5. 4 分實木踢腳板、面噴透明漆

 手繪技巧 **TIPS**

PE 防潮布是很薄的，所以圖例上只會看到一條線，但就投影來說，它是被剖到的物件，在繪製上要以粗實線來表現。

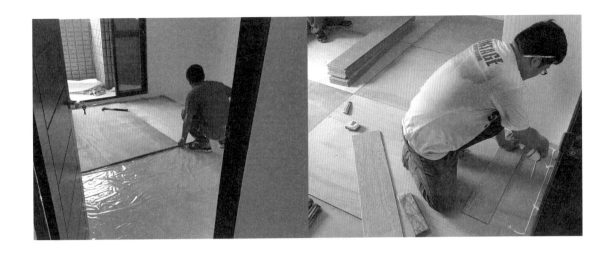

| 1 | 2 |

1. 鋪完防潮布之後，面鋪 4 分夾板。
2. 夾板打底完成後上膠釘製木地板。

施工重點 **TIPS**

一般木地板的施工，地面粉光要先做到水平，然後會先鋪上 PE 防潮布，然後再釘 4 分夾板，最後再把實木地板上膠釘上去。

名詞解釋

溝縫：細長的溝痕，通常在材料拼接處。
勾縫：勾為動詞，指修飾溝縫的行為。
企口：指由兩個物件鑲嵌後造成的溝縫。

架高實木地板大樣　**S：1/2　U：mm**

1. 粉光 RC 地板
2. PE 防潮布
3. 固定角材（1×1.8 寸）
4. 支撐角材（1×1.8 寸）
5. 1×1.8 寸承載角材 @60cm 釘製（橫向）
6. 1×1.8 寸承載角材 @30cm 釘製（縱向）
7. 6 分夾板
8. 5 分企口實木地板

 手繪技巧 **TIPS**

在實務上，角材有 2 種尺寸，一種是 1×1.2 寸，通常用來釘製天花或木作造型，第二種是 1×1.8 寸，通常用來釘製隔間或架高地板。在繪製時要注意角材的方向，為了結構承載，在水平框架中通常會讓角材呈瘦高狀，如本圖例，使其有最大承載力道。

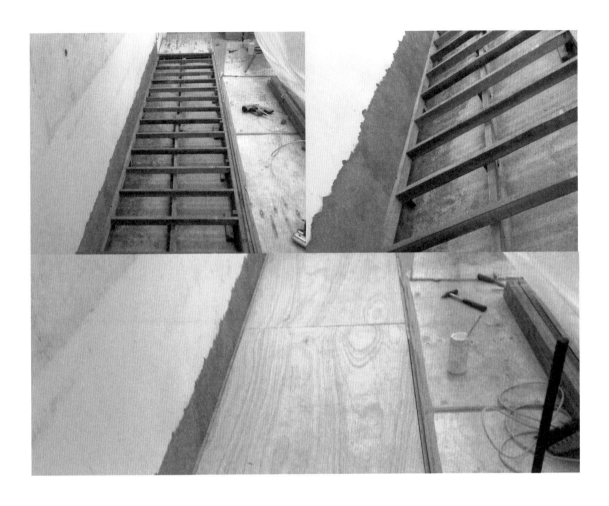

1	2
3	

1. 師傅已使用 1.8 寸角材完成上下層架高木框架
2. 由照片可看出角材背景成瘦高狀
3. 面層封上 6 分夾板，最後可選擇實木地板再膠釘上去

施工重點 **TIPS**

1. 架高木地板的施工，要先鋪上 PE 防潮布，架高的角材通常會選用 1×1.8 寸，架高的框架是上下十字交疊，下層角材通常每 2 尺釘製一支，上層角材通常每 1 尺釘製一支。

2. 面層會釘上 6 分夾板，通常不使用木心板，因為夾板承載力比木心板好，最後再膠釘上實木地板。

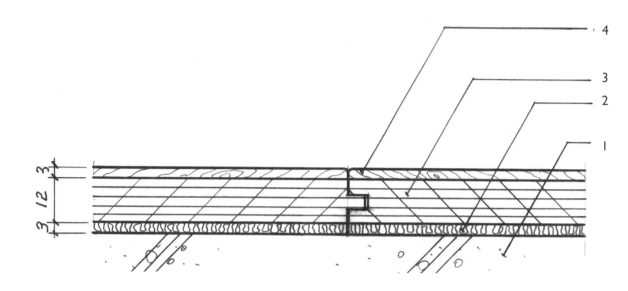

海島型木地板飄浮式施工大樣　S：1／1　U：mm

1. RC 地板

2. 3 mm 厚高密度泡棉

3. 4 分夾板

4. 厚度 300 條實木 (100 條 =1 mm)

本圖例是講解木地板漂浮式施工的畫法，因為本工法與地面沒有固定，通常材料下方都有一層 PU 泡棉，而泡棉可選用鬆軟之保溫吸音材符號的畫法。

2-3 地毯類

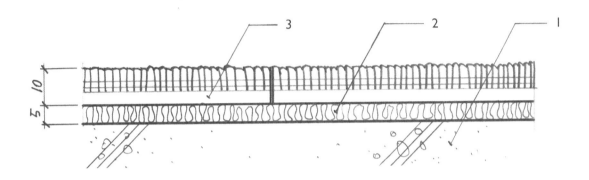

地毯地坪大樣　S：1/1　U：mm

1. 粉光 RC 地板
2. 地毯下方墊 5mm 高密度泡棉，樹脂黏著劑固定
3. 面鋪 10mm 厚長捲毛地毯

手繪技巧 TIPS

地毯為形態複雜之物品，在繪製時其綿密的輪廓以中實線表現，但在其形態最外圍之輪廓須以粗實線來表現。

2-4 塑橡膠類

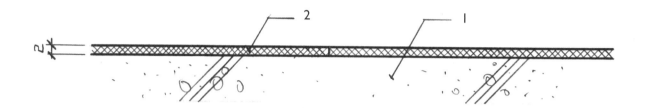

塑膠地坪大樣　S：1/1　U：mm

1. 粉光 RC 地板
2. 面貼塑膠地板，樹脂黏著劑固定

 手繪技巧 TIPS

塑膠地坪為塑橡膠類，
所以材料符號應該以網
格狀的細實線條來表
現。

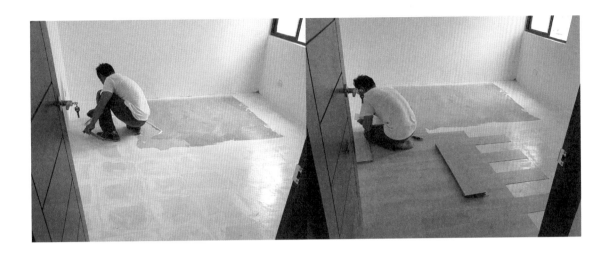

| 1 | 2 |

1. 用石膏抹平磁磚縫。

2. 上膠後貼塑膠地坪。

施工重點 **TIPS**

塑膠地坪是很薄的材料,所以施工前一定要將地面整平,如果是磁磚地坪,師傅在施工前甚至會用石膏將溝縫抹平,等石膏乾了之後(通常約莫 1 小時),再用樹脂黏著劑固定塑膠地坪。

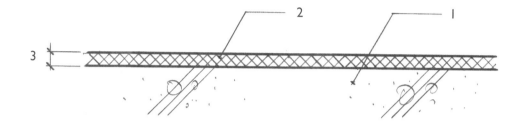

環氧樹脂地坪大樣　S：1/1　U：mm

1. 粉光 RC 地板
2. 塗佈環氧樹脂，須先塗底劑

 手繪技巧 **TIPS**

環氧樹脂也是屬於膠
類，所以符號會選用橡
膠類的網格狀符號。

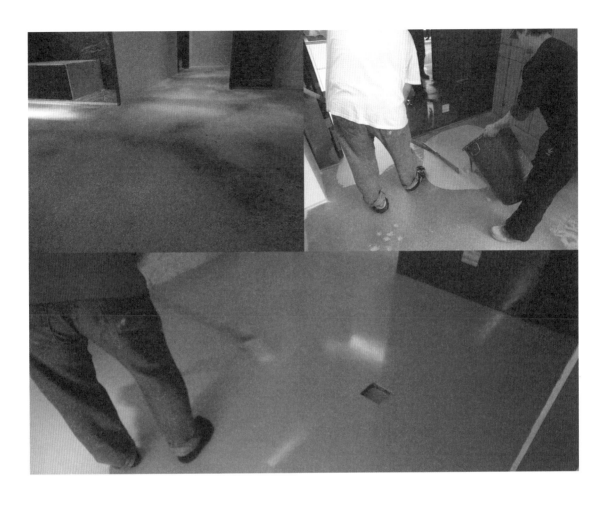

1	2
3	

1. 先把環氧樹脂的底劑倒於地面再抹平。

2. 中塗完成後倒面料。

3. 面料抹平後，最後上一層保護劑。

施工重點 TIPS

1. 若原先的施工面有水平或裂縫問題，建議需整平處理後再鋪設。

2. 施工步驟大致可分成三個部分：底塗、中塗和面塗。做好素地整理後，覆上底漆，若要增加玻璃纖維網、銅線等，在底漆前施作即可。

3. 中塗則是具有抗重壓的功能，可做 3mm～1cm 的厚度，牆面為 3mm、地面為 6mm 左右。接著再上面漆，主要是色系呈現和耐磨層的塗覆。每上一層漆面，都需等待一天時間乾硬。

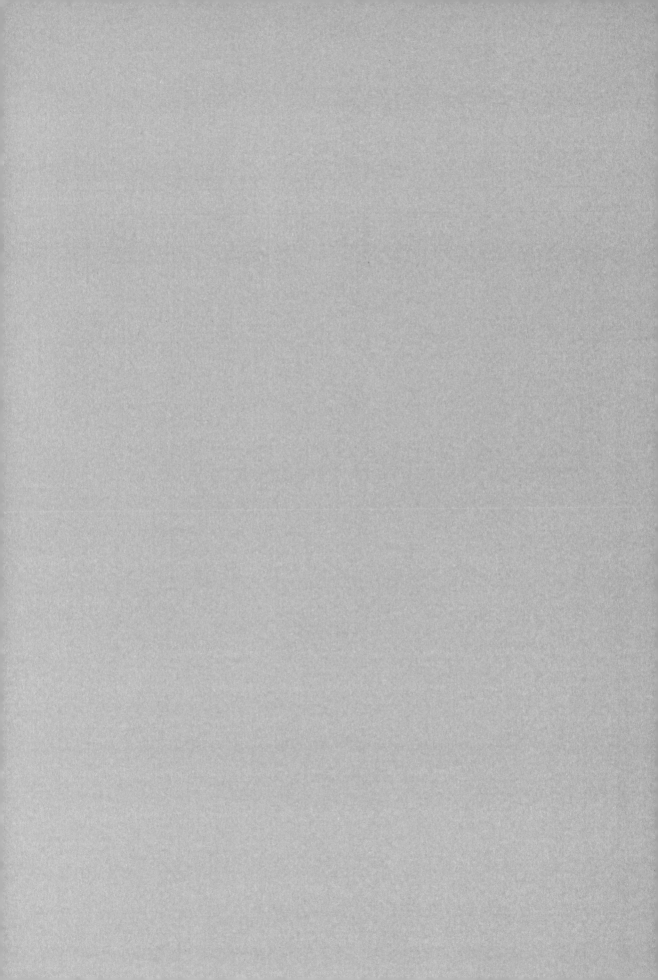

本章除了收錄各式木作造型天花及不同的照明形式，一般來說，天花板的建材必須要注重防火的性能，所以本章圖例所繪製的面材大多以矽酸鈣板、石膏板等防火建材來表現，至於底材（木角料）則不受法規限制，但是法規中也明定地下單元和高層建築物（超過 15 樓以上）的防災中心所使用的底材，必須具備耐燃一級的防火性能，因此本章也收錄輕鋼架類的天花板。

CHAPTER

3

天花

3-1　木角料類

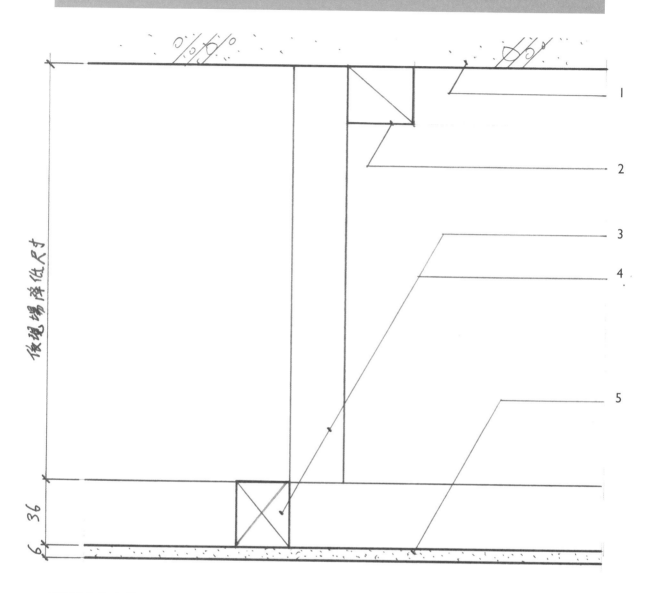

平頂天花大樣 **S**：**1/2**　**U**：**mm**

1. RC 樓板
2. 1.2 寸角材（斷木）固定樓板
3. 吊筋 1.2 寸角材釘製
4. 1.2 寸角材（通木）釘製格柵
5. 面封 2 分矽酸鈣板，面刷水泥漆

手繪技巧 TIPS

角料的表現可以分斷木和通木兩種，斷木符號為單斜線╱，表示輔助構材，通常只是一小截用來連接不同的物件，在本圖例中，斷木連結了樓板和吊筋，通木是主要構材，符號為一個Ｘ，通常是一整支。通木的呈現也要注意方向性，在水平框架中和架高木地板一樣，也是屬於瘦高形的繪製，這個框架才不容易變形，而且承載力最高。

通木角材呈瘦高狀 — 吊筋

斷木連結吊筋及樓板

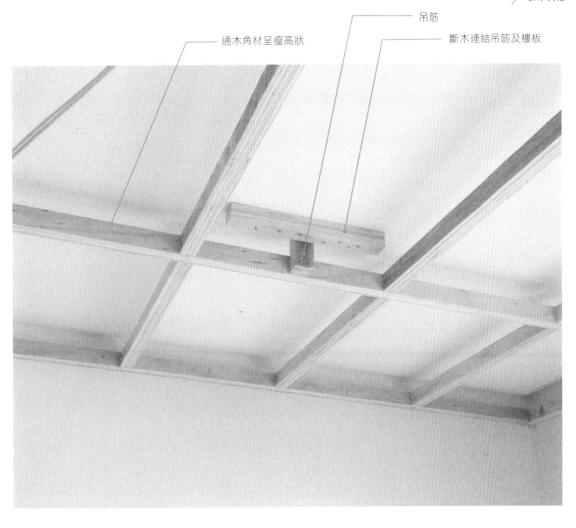

| 1. 木製天花為水平交錯的格柵角料框架。

施工重點 TIPS

通常木作天花木工會使用 3 尺 ×6 尺的板材，因此在木作天花
的角料框架為十字交錯，橫向為每 3 尺一支，縱向為每 6 尺一
支後，再分割為 5 等分，最終大約會呈現 36×90cm 的格柵，
方便木工釘製天花板材。通常坊間施工圖例都常把吊筋繪製在
角材格柵縱橫交界處，這是因為受限於圖紙的表現面積，在實
務中並非一定如此。

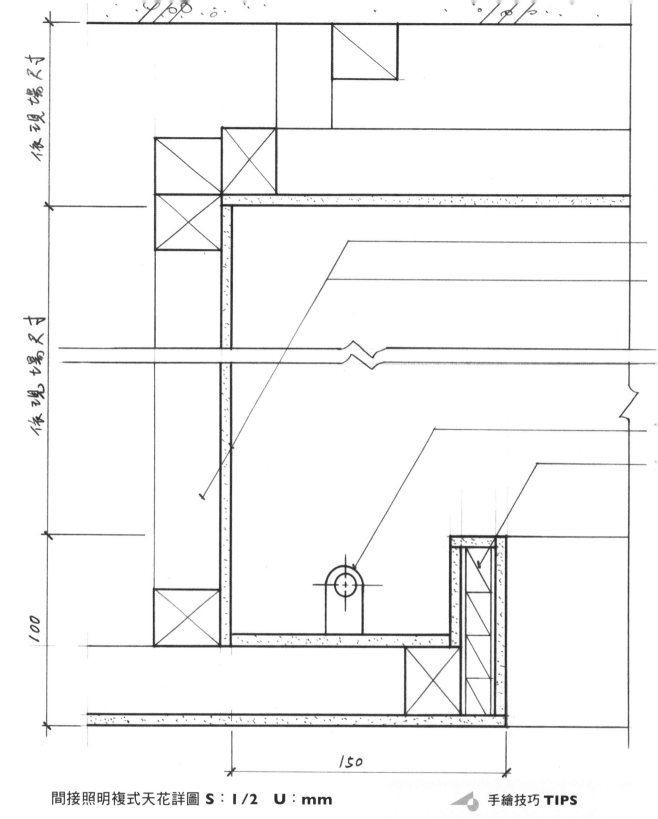

間接照明複式天花詳圖 S：1/2　U：mm

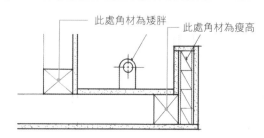

此處角材為矮胖
此處角材為瘦高

手繪技巧 TIPS

1. 1.2 寸角材釘製天花骨架

2. 燈槽擋板 6 分木心板釘製

3. 天花面封 2 分矽酸鈣板面刷水泥漆

4. T5 日光燈具

垂直端尺寸

垂直端尺寸

100

150

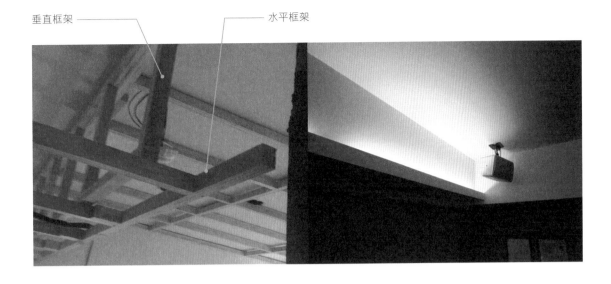

垂直框架　　　　　　　　　水平框架

I	2

1. 天花板的角材骨架。

2. 複式天花間接照明的效果。

施工重點 TIPS

1. 在本圖例中，燈槽後方有一個垂直立板，這個垂直框架是在地面釘製完成，再拿上去與天花的水平框架組合，這個框架可以直接放在下層的水平框架上，但是上層的水平框架就需要斷木來連結兩個框架。在這個垂直框架中，角料的方向為矮胖形，因為在垂直框架中，矮胖的結構力最好。

2. 燈槽的前方為燈槽擋板，在實務上通常會使用 6 分木心板釘製。

3. 在實務上，燈槽擋板大約 10 公分高，上方開口至少需要 15 公分方便燈具維修，但若追求天花板間接光線漸層均勻，建議開口至少留 25 公分以上，效果最好。

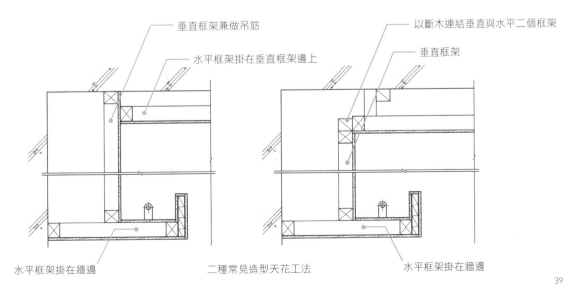

垂直框架兼做吊筋

水平框架掛在垂直框架邊上

以斷木連結垂直與水平二個框架

垂直框架

水平框架掛在牆邊　　　　二種常見造型天花工法　　　　水平框架掛在牆邊

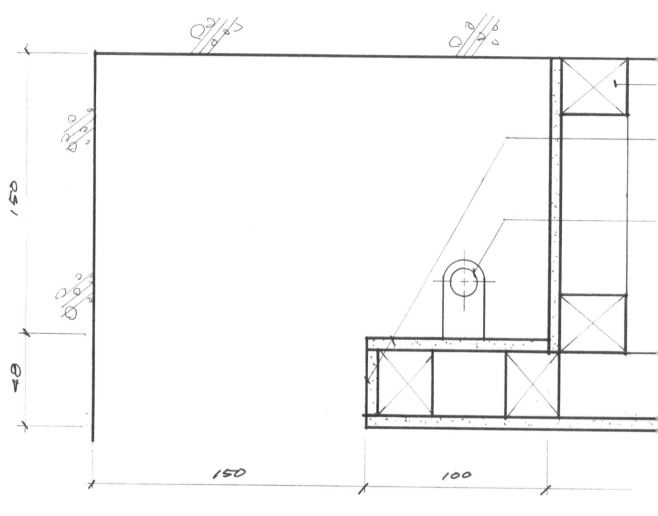

倒吊天花板燈槽剖面詳圖 S：1/2　U：mm

1. 1.2 寸角材釘製天花骨架
2. 6mm 矽酸鈣板面刷 ICI 乳膠漆
3. T5 日光燈具

🔹 **手繪技巧 TIPS**

本圖例的日光燈具為 T5 日光燈，其尺寸大約 2×4cm，因繪圖是表達理想結構狀態，因此在實務上，間接燈具有交錯的情形，在圖例無需表達，僅畫一支燈示意即可。在投影上，燈具也是被剖到的物件，因此其輪廓應以粗實線表現，當中的十字中心線應以細的單點線表現。

| 1 | 2 |

1. 倒吊天花的角材骨料。

2. 倒吊天花燈光渲染的效果。

施工重點 TIPS

與上頁間接燈槽不同之處，上頁燈槽表達的是間接光渲染天花的效果，本圖例是說明倒吊天花把間接光線渲染牆壁的效果，其結構與前頁的複式天花類似，但是因其燈光開口方向向著壁面，燈具比較不會有穿幫的可能，一般來說，施工時比較不會加 6 分木心板的燈槽擋板，為了日後燈光的檢修，水平的燈槽開口至少要留 15cm，以方便燈具檢修。

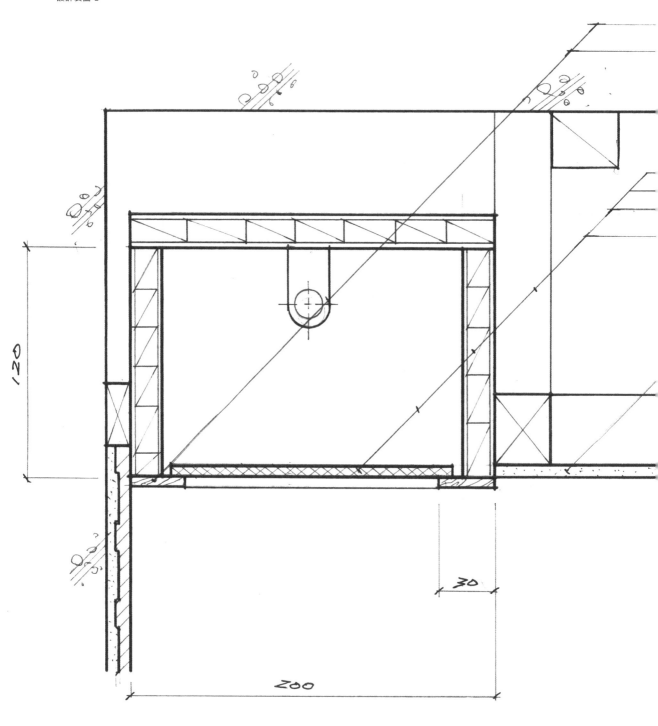

浴室流明燈盒詳圖 S：1/2 U：mm

1. 1.2 寸角材釘製天花骨架

2. 燈盒 6 分木心板釘製

3. 燈盒內刷白色水泥漆

4. 6mm 矽酸鈣板面刷乳膠漆

5. 30×6mm 柚木實木條

6. 5mm 厚乳白壓克力

7. T5 日光燈具

1 | 2

1. 流明天花的骨架，燈箱內部內部皆處理成白色。
2. 浴室流明天花放置壓克力的效果。

施工重點 **TIPS**

1. 流明燈箱是室內設計中最美麗的維修孔，所以最常出現在浴室和廚房，它通常是木心板的構造，方便能放置透光板材（乳白壓克力或各式鑽石板）及安裝日光燈具，流明天花通常為格柵結構，方便透光板材取下及維修燈具。

2. 一般來說，燈盒內部高度實內至少需要 12cm，避免日光燈管與面材距離太近，造成燈管亮線太明顯，並且燈箱內部必須完全處理成白色，達到光線均勻的效果。

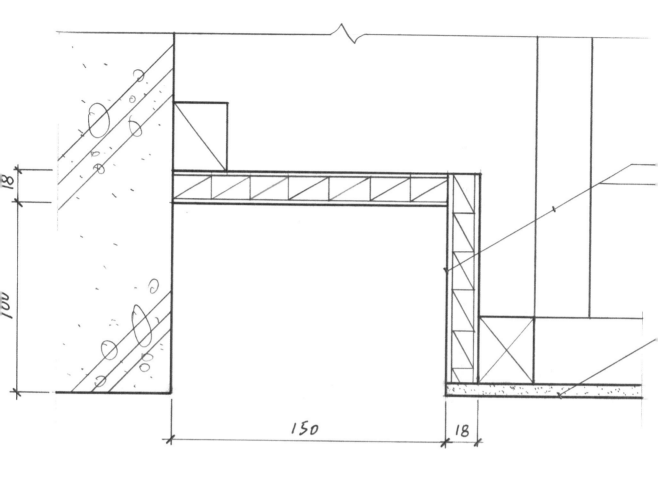

窗簾盒大樣詳圖　S：1/2　U：mm

1. 天花骨架 1.2 寸角材釘製
2. 窗簾盒 6 分木心板釘製面刷水泥漆
3. 天花面封 2 分矽酸鈣板面刷水泥漆

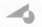 **手繪技巧 TIPS**

1. 通常角材結構在封面板時，當其框架在天花的時候，希望天花重量輕，因此多半以 2 分的石膏板或矽酸鈣板做封板的動作，當框架在隔間或造型牆面的時候，因需顧慮其重量，及隔間需具備耐衝擊的能力，通常會封 3 分以上的石膏板或矽酸鈣板。

2. 天花雖然是角料及 2 分矽酸鈣板的結構，但是窗簾盒會使用 6 分木心板釘製，以方便鎖窗簾軌道。

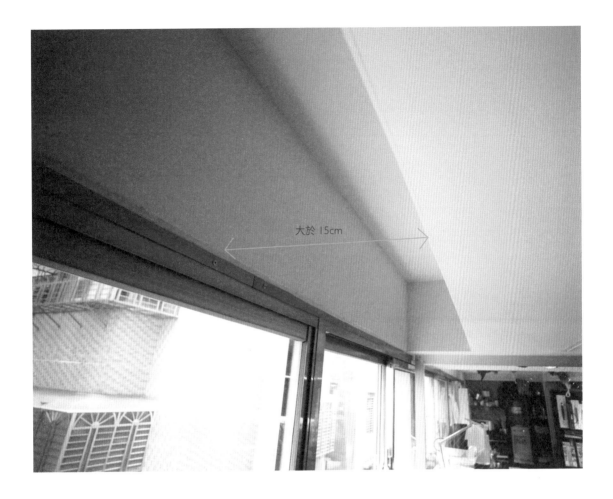

大於 15cm

1. 尚未鎖軌道的窗簾盒。

施工重點 TIPS

窗簾盒的構造非常類似倒吊天花，可以選擇窗簾盒要不要具備間接光的功能，如果不考慮間接光，窗簾盒的寬度至少需15cm，才能安裝至少兩層窗簾。

3-2 輕鋼架類

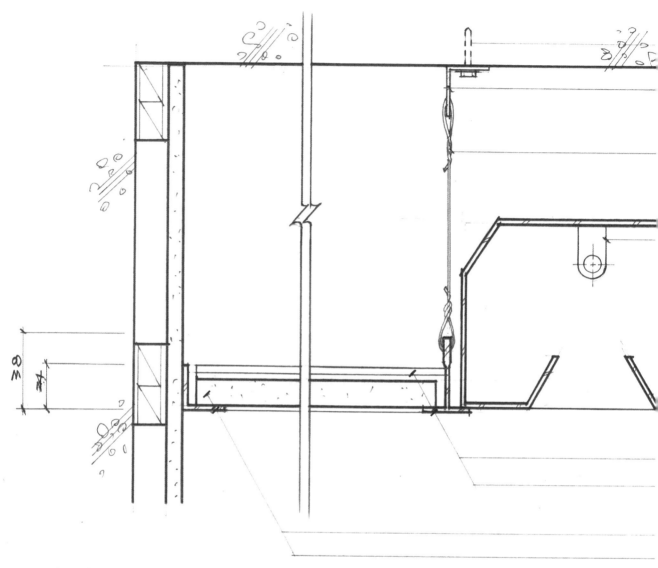

輕鋼架明架天花大樣詳圖 S：1/2　U：mm

1. L 型金屬收邊條 24×24mm

2. 火藥擊釘

3. 擊釘片

4. 鍍鋅鐵絲

5. 金屬主架 24×38mm

6. 金屬副架 24×24mm

7. 礦纖板 2 尺 ×2 尺 ×4mm

8. T-BAR 燈

 手繪技巧 TIPS

輕鋼架類的施工圖有很
多金屬物件，其剖面符
號為 2 條斜線，很容易
與 RC 或磚混淆，繪圖
時需小心分辨。

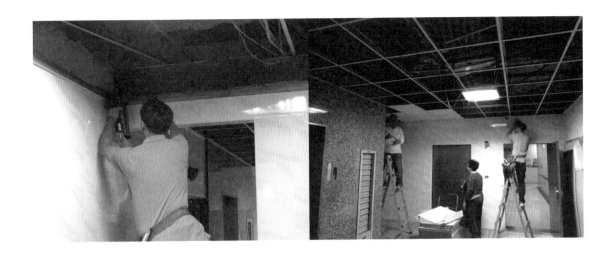

| 1 | 2 |

1. 先以 L 型收邊條抓高度水平。

2. 主架、副架安裝完畢後放置礦纖板。

施工重點 **TIPS**

輕鋼架明架天花首先需釘製 L 型收邊條以確定高度，再用火藥
擊釘以鍍鋅鐵絲固定金屬主架，金屬主架固定完畢後（金屬主
架為平行關係），再放置金屬副架，最後再放置礦纖板。

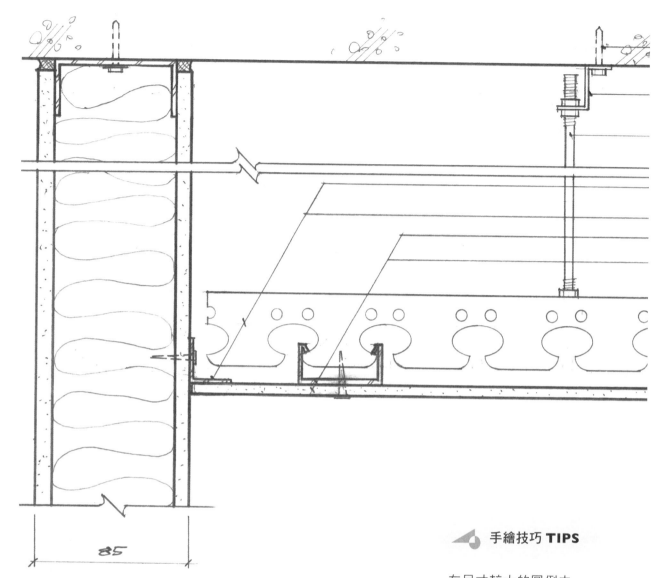

85

暗架天花板收邊詳圖（主架縱向）**S：1/2 U：mm**

1. 24×24mm L型收邊條

2. 火藥擊釘

3. 擊釘片

4. Ø6mm 螺桿吊筋

5. 暗支撐架 33.5×38.5 mm

6. 暗主架 45×19 mm

7. 6mm 矽酸鈣板

手繪技巧 TIPS

在尺寸較大的圖例中，
常常會使用截斷線，截
斷線一次畫兩條，代表
中間省略（如下圖）。

截斷線只畫一條代表結
束（如下圖）。

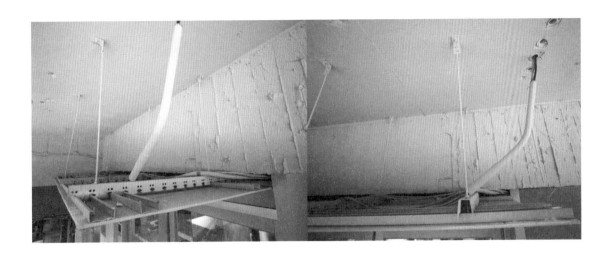

| 1 | 2 |

1. 輕鋼架暗架結構（主架縱向）
2. 輕鋼架暗架結構（主架橫向），施工圖請參考 P.157

施工重點 TIPS

本施工法為較新式的輕鋼架暗架天花，也是先以 L 型收邊條訂製高度，接著用火藥擊釘的方式來固定螺桿吊筋，螺桿吊筋再固定暗支撐架（俗稱蜈蚣腳），暗主架勾掛在暗支撐架之下，呈上下交疊的關係，最後將 2 分矽酸鈣板或石膏板鎖在暗主架上。

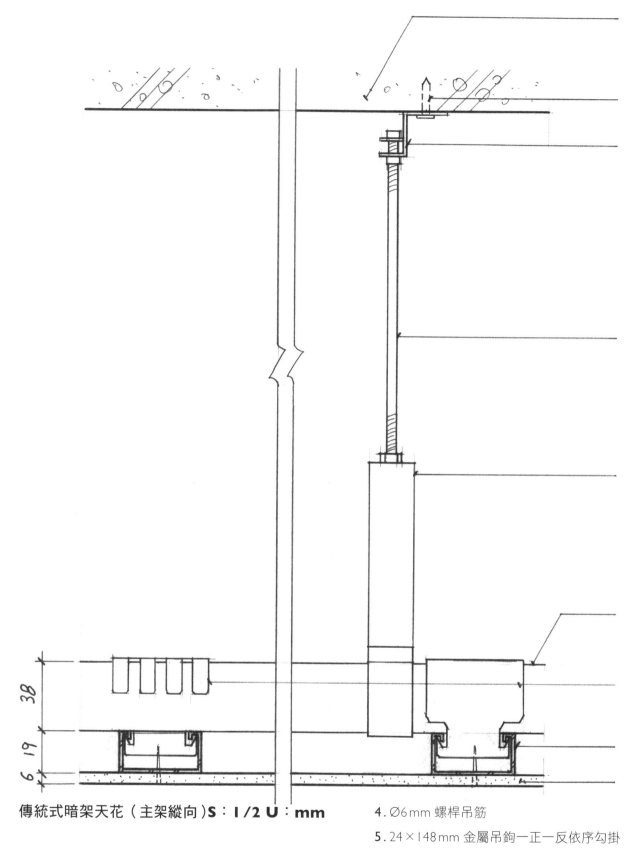

傳統式暗架天花（主架縱向）S：1/2 U：mm

1. RC 樓板

2. 火藥擊釘

3. 擊釘片

4. Ø6mm 螺桿吊筋

5. 24×148mm 金屬吊鉤一正一反依序勾掛

6. 12×38mm 暗支撐架橫桿

7. 54×48mm 四齒夾一正一反依序勾掛

8. 45×19mm 暗主架大百葉

9. 2分矽酸鈣板面刷水泥漆

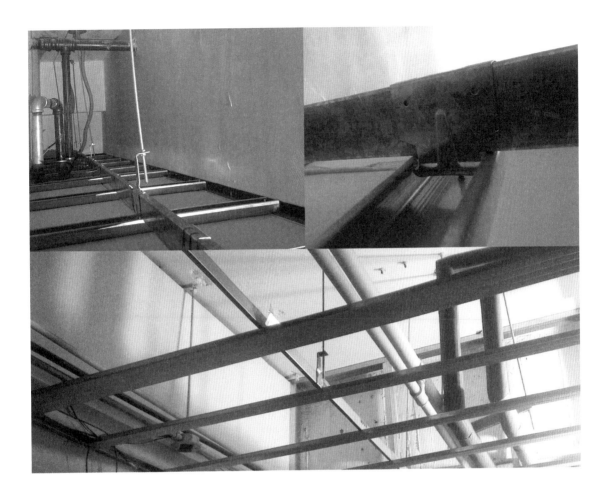

1	2
3	

1. 傳統輕鋼架暗架結構
2. 四齒夾連結暗支撐架及主架
3. 暗支撐架及主架為上下交疊的關係

施工重點 **TIPS**

傳統的輕鋼架暗架結構比較複雜，但是因為沒有蜈蚣腳會好畫
很多，首先也是用火藥擊釘的方式固定螺桿吊筋，螺桿吊筋再
連結金屬吊鉤勾掛暗支撐架橫桿，金屬掛鉤必須一正一反的依
序勾掛，接著再用四齒夾一樣以一正一反的方式勾掛暗主架，
最後再將 2 分矽酸鈣板鎖在暗主架上。

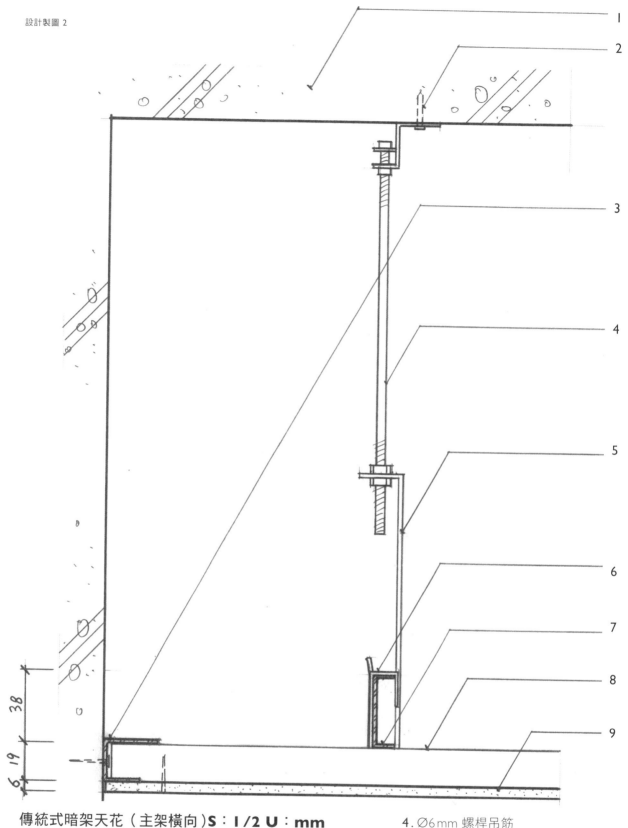

1

2

3

4

5

6

7

8

9

38

19

6

傳統式暗架天花（主架橫向）S：1/2 U：mm

4. Ø6mm 螺桿吊筋

5. 24×148mm 金屬掛勾一正一反依序

1. RC 結構

6. 12×38mm 暗支撐架橫桿

2. 火藥擊釘

7. 13×48mm 四齒夾一正一反依序勾掛

3. 30.5×21mm7 字收邊料

8. 45×19mm 暗主架大百葉

9. 2 分矽酸鈣板面刷水泥漆

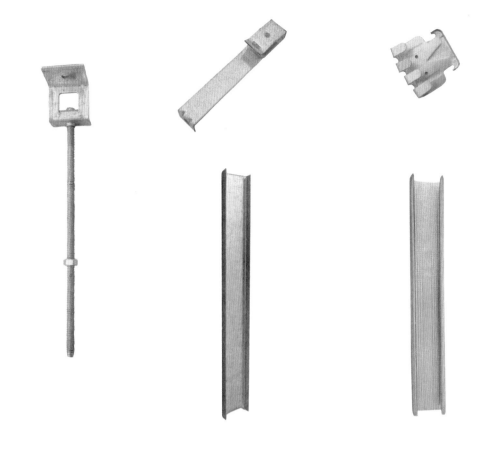

	2	3
	4	5

1. 螺桿吊筋
2. 金屬掛勾
3. 4 齒夾
4. 暗支撐架橫桿
5. 暗主架大百葉

施工重點 TIPS

本圖例特別表達了輕鋼架暗架天花與壁面收尾的方式，圖例中的收邊為 7 字收邊料，其目的是希望往上鎖矽酸鈣板時有結構能擋住金屬主架往上抬高，但是 7 字收邊料僅與壁面固定，而矽酸鈣板往上與金屬骨料固定時，卻僅僅鎖金屬主架，並不鎖 7 字收邊料，其目的是保留天花板與收邊料的活動彈性，以對應地震時層間錯位之需求，如果直接把天花板鎖在收邊料上，那麼發生地震時，天花板很容易會裂開。

本章節重點在各式造型牆面和門片的表現，也就是除了櫃子以外，容易在施工立面圖出現的物件，在實務上，施工立面圖比較需要說明細節的地方，多半是立面中有層板或有間接燈具的造型之處，本章節特舉代表案例說明各式結構。

CHAPTER

4

牆面和
門片

4-1 面磚類壁面

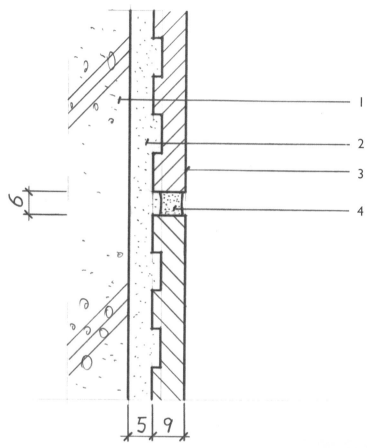

磁磚牆面大樣 S：1/1 U：mm

1. RC 牆面

2. 磁磚黏著劑

3. 磁磚

4. 填縫土嵌縫

 手繪技巧 TIPS

磁磚黏著劑通常為水泥砂漿或益膠泥，它的符號跟填縫土一模一樣，在其交界處仍應視為輪廓的交界，許多人會誤以細實線表示，但剖到的輪廓應以粗實線表現。

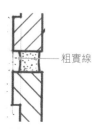

粗實線

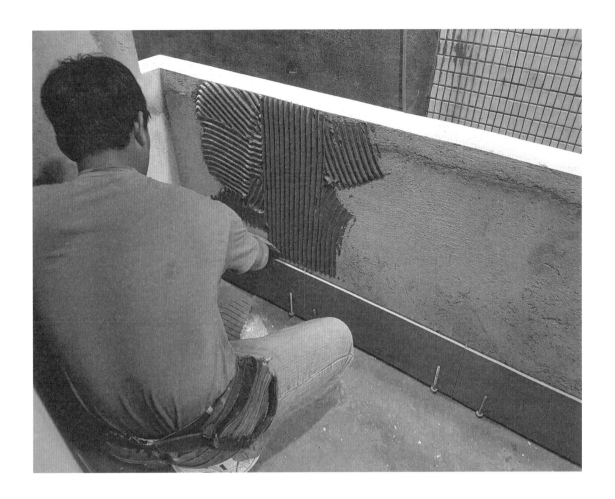

I. 師傅以鏝刀在壁面抹磁磚黏著劑。

施工重點 **TIPS**

壁面磁磚的施工通常以硬底施工為主，在粉平的壁面上，先抹磁磚黏著劑，厚度大約 5 mm，再將磁磚貼上，最後再用填縫土來嵌縫。

4-2　木作造型牆面

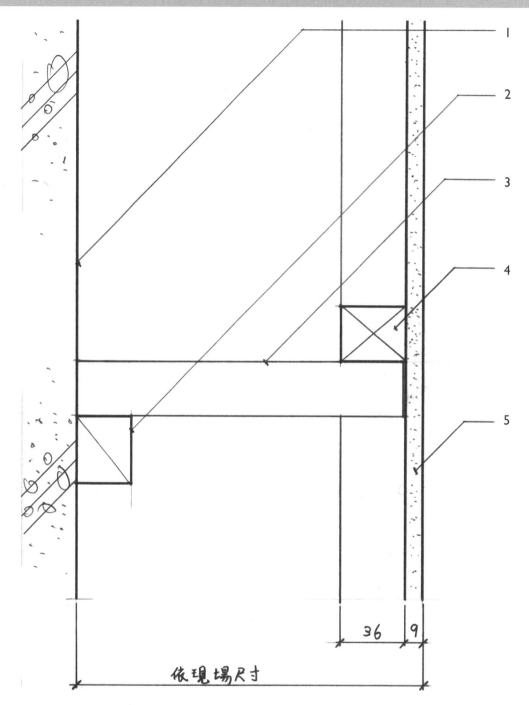

單面封牆大樣圖 S：1/2　U：mm

1.RC 牆

2.固定角材（1×1.2 寸）

3.支撐角材（1×1.2 寸）

4.1.2 寸角材釘製木格柵

5.面封 3 分矽酸鈣板面刷水泥漆

垂直框架角材為矮胖型

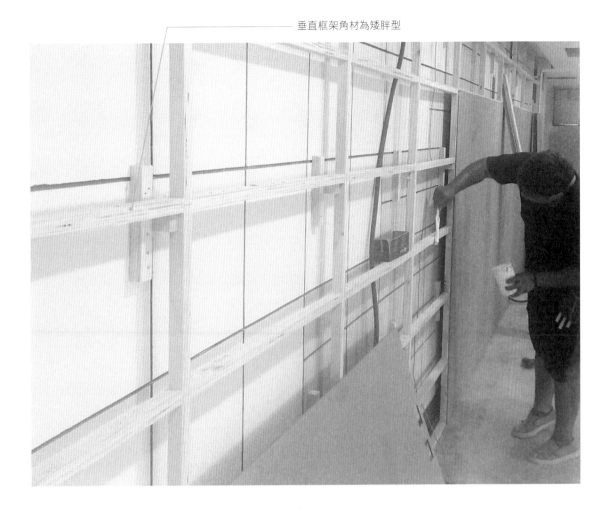

1.骨架完成後師傅上膠封板。

施工重點 **TIPS**

1. 在單面封牆時，釘製的是一個垂直框架，此時的角料在剖圖
 上看來都是矮胖型，垂直角料的間距會以板材的尺寸為主，
 水平角料的間距也是以板材的高度尺寸為主，再進行分割，
 這個牆面的垂直框架以支撐角材與原始壁面保持固定距離，
 並以斷木角材來連結固定壁面。

2. 框架完成後，以 3 分的矽酸鈣板進行封板，封板前應將管線
 都配好。

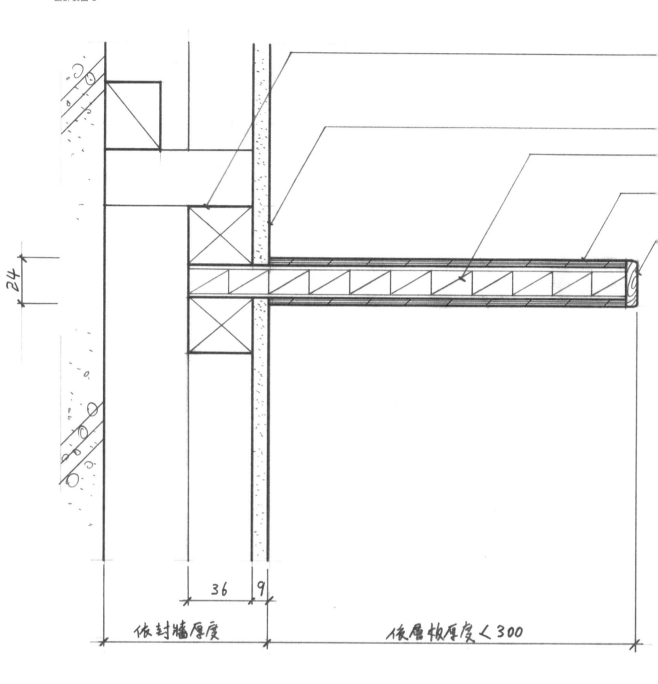

封牆插入層板大樣 S：1/2　U：mm

1. 封牆骨架 1.2 寸角材釘製

2. 牆壁面封 3 分矽酸鈣板面刷水泥漆

3. 層板 6 分木心板釘製

4. 6 分木心板面貼 1 分木皮板表面透明漆處理

5. 層板四周 2 分實木收邊，面噴透明漆

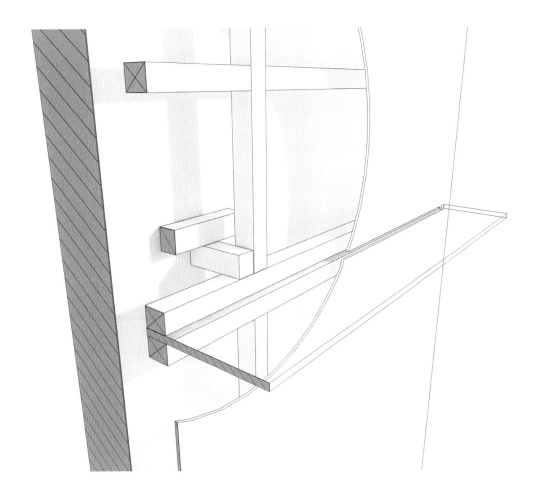

施工重點 TIPS

因單一片木心板層板與壁板接觸面太小,嚴重影響結構承載的
力度,因此實務上會把木心板插入壁面垂直角材框架中,以達
到較佳的承載力道。

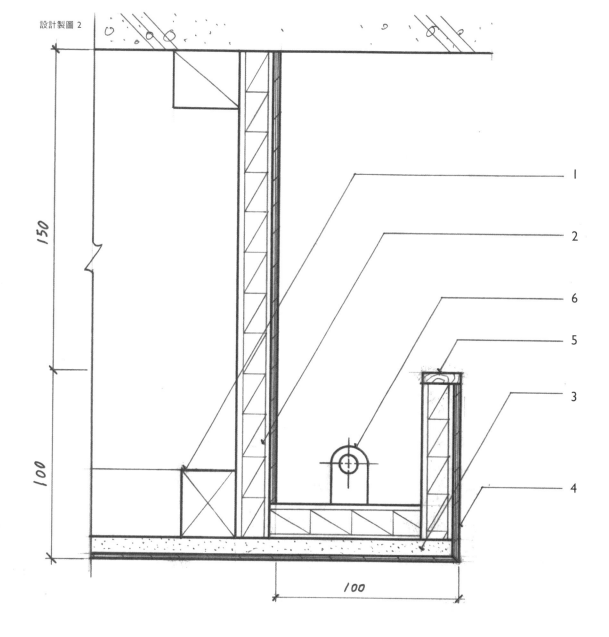

150

100

1

2

6

5

3

4

100

複式壁板（平面剖圖）S：1/2　U：mm

1. 複式壁板 1.2 寸角材釘製骨架
2. 燈槽部分 6 分木心板釘製
3. 骨架面封 3 分矽酸鈣板
4. 所有秀面面貼 1 分木皮板表面透明漆處理
5. 2 分實木封邊
6. T5 日光燈

手繪技巧 TIPS

木皮板的符號內部是 2~4 條的
細實線，當內部只有放置 2 條
細線時，很容易與玻璃符號混
淆，為了避免混淆，可以加畫
膠合線（斜線）以示區別。

膠合線

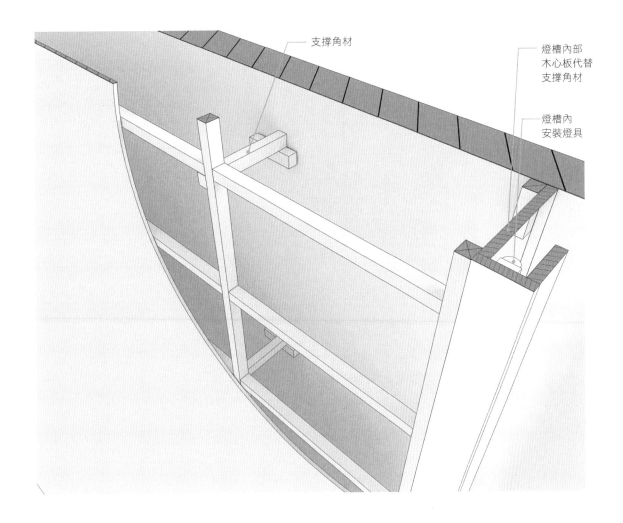

支撐角材

燈槽內部
木心板代替
支撐角材

燈槽內
安裝燈具

施工重點 **TIPS**

1. 複式壁板可以直接是木心板的結構，但通常複式壁板的尺寸會大於板材的尺寸，所以需要角料的架構來幫忙延展擴張其面積，複式壁板如同單面封牆，壁面本身是個垂直框架，但壁板與原始壁面之間的距離可以用木心板來代替角料，也順勢把燈槽完成。

2. 燈槽尺寸通常為 10×10cm，燈槽開口需要 15cm 來維修燈具。

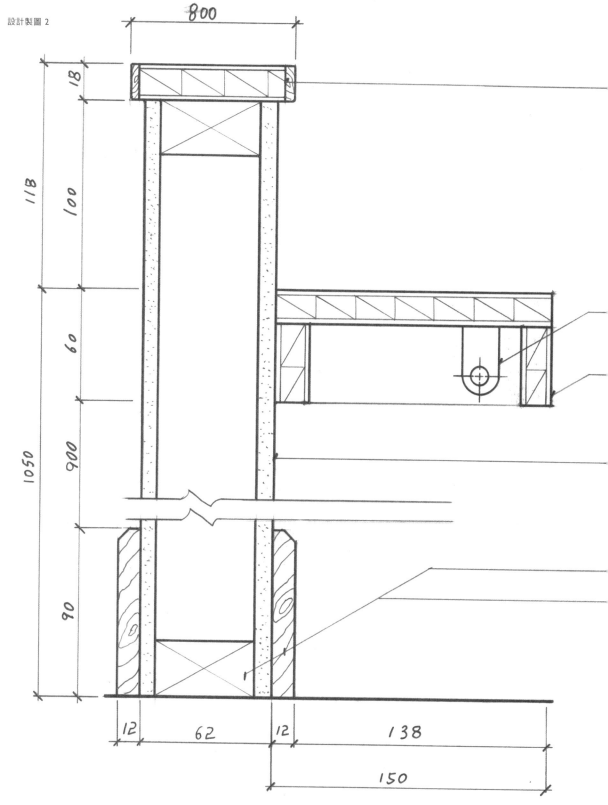

木隔屏外掛發光層板 S：1/2 U：mm

1. 隔屏骨架 1×1.8 寸角材釘製

2. 隔屏面封 3 分矽酸鈣板，面刷乳膠漆

3. 4 分實木踢腳板，表面噴透明漆處理

4. 燈槽層板 6 分木心板釘製，面貼木皮薄片，表面透明漆處理

5. 隔屏外框以 6 分木心板封邊，木心板面貼木皮薄片，兩側以 2 分實木收邊，表面透明漆處理

6. 層板下方安裝 T5 日光燈

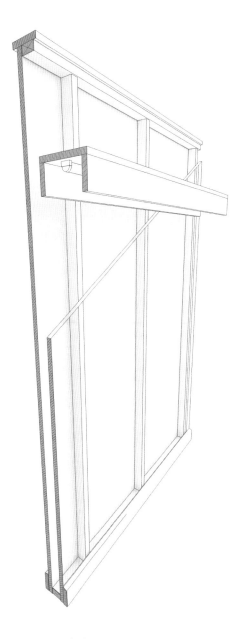

施工重點 **TIPS**

木隔屏就像是一個雙面隔間，角材的部分通常會選用 1×1.8 寸的角材，如果高度在 120 cm 以內，水平的角材就放置在頭尾最高及最低的地方，垂直的角材大約每 1 尺 1 支，兩邊的面板會封上 3 分以上的板材，如此中空的架構很方便內部安置線路。

本圖例的層板是隱藏 T5 日光燈之發光層板，因此層板厚度（包外）至少需要 6 cm，也應有足夠的結構接觸面，層板不必再插入隔屏內。

4-3 輕隔間

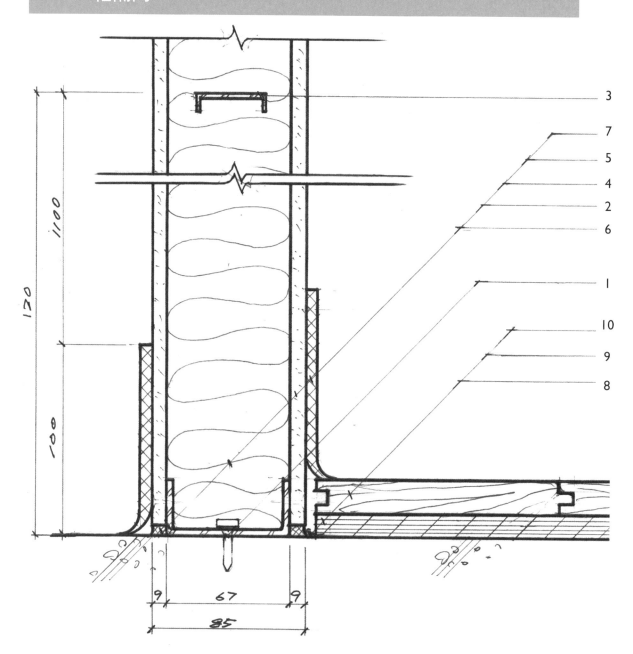

輕隔間及直鋪實木企口地板詳圖 S：1/2　U：mm

1. 火藥擊釘

2. 67×30mm 下槽鐵

3. 38×12mm 橫撐

4. 60K×50mm 岩棉

5. 9mm 厚矽酸鈣板面刷乳膠漆

6. 矽利康填縫

7. PVC 踢腳板

8. 底鋪 PE 防潮布

9. 4 分夾板

10. 實木地板

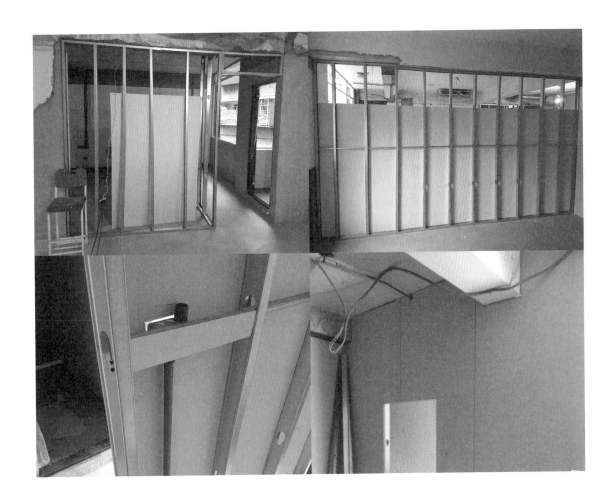

1	2
3	4

1. 安裝上下槽鐵後扭套立柱。

2. 放置橫撐後先單面封板。

3. 安裝牆面物件。

4. 封另一側面板。

施工重點 TIPS

輕隔間的施工先用墨線將牆位放樣完畢，再用火藥擊釘安裝上下槽鐵，然後固定柱面或牆面的立柱，再依序將立柱扭套至槽鐵內，橫撐離地面每 120 cm 要放置一支，然後單面封板，封板後安裝牆內的線路及接線盒，再放置隔音岩棉，最後再封上另一層面板，面板只能鎖在立柱上，不可鎖在上下槽鐵上，才能應變地震時的層間錯位。

4-4 門片類

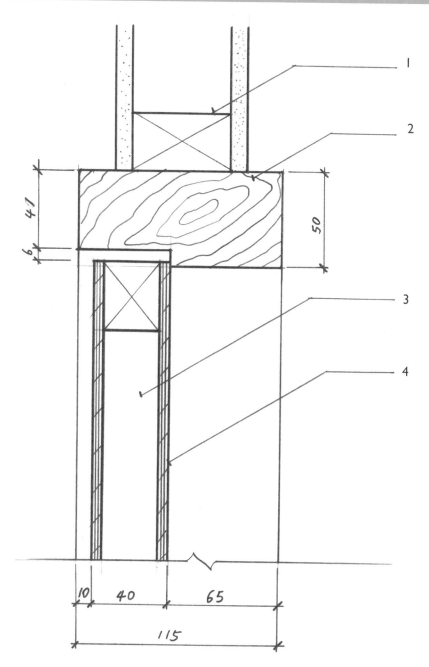

空心門片大樣 S：1/2　U：mm

1. 木隔間以 1.8 寸角材面封 3 分矽酸鈣板釘製

2. 實木門框染色後透明漆處理

3. 空心門片 1.2 寸角材釘製

4. 門片雙面封 5mm 木皮板，染色後透明漆處理

 手繪技巧 TIPS

實木的符號表現，只要
徒手在輪廓內以細實線
畫上年輪的線條即可。

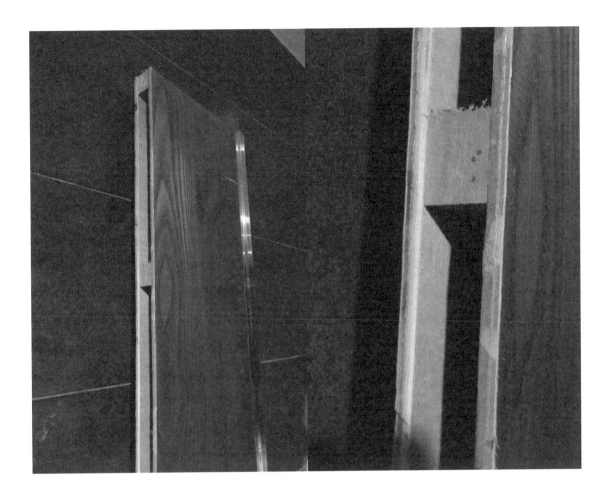

| 1 | 2 |

1. 空心門片的結構。
2. 空心門片的骨料雖然是垂直框架,但因不需要過大的厚度,
 因此角料呈瘦高狀。

施工重點 **TIPS**
空心門片為一垂直框架再加封木皮板而成,在實務上,空心門
所使用的木皮板的實木層較厚,約比一般木皮板厚 2mm,其
木皮板總厚度約 5mm。

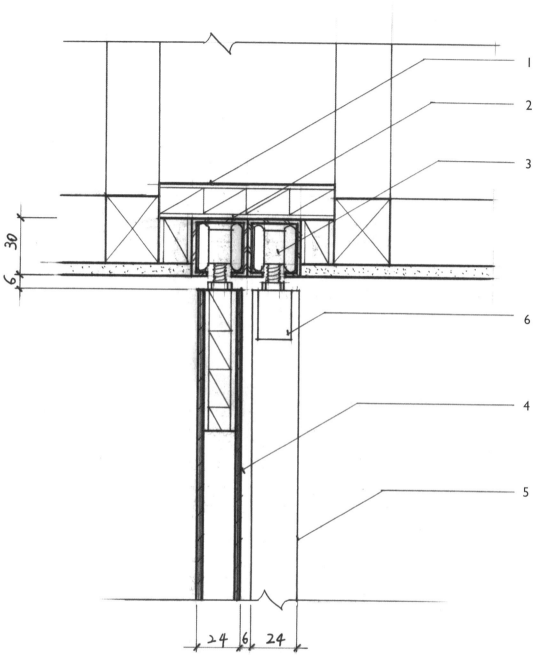

30
6

24　6　24

拉門大樣 S：1/2　U：mm

1. 軌道盒 6 分木心板釘製

2. 3×3 cm 拉門軌道

3. 拉門吊輪

4. 空心門片以 6 分木心板雙面封 1 分木皮夾板釘製

5. 門片表面木皮板噴透明漆

6. 塑膠蓋板

剖圖

本圖例平面示意

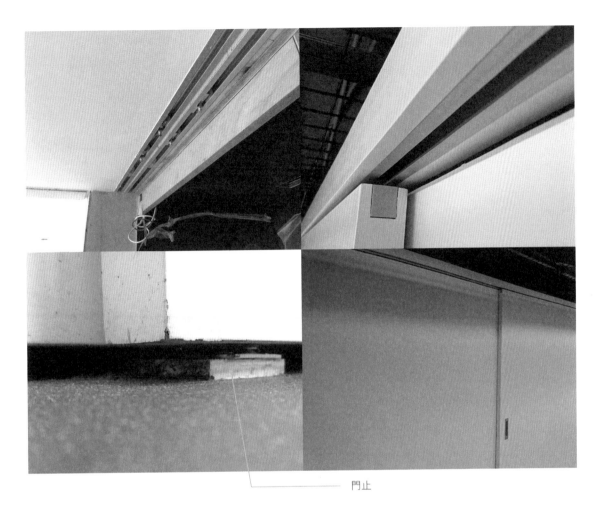

門止

1	2
3	4

1. 吊輪在軌道中。

2. 吊輪固定在門片上緣。

3. 地上有門止，下方就免除軌道。

4. 拉門完工樣貌。

施工重點 **TIPS**

因拉門的重量完全由上方軌道承載，因此軌道盒應由木心板來釘製，拉門上方在左右兩端要埋入小金屬槽，用來固定吊輪的五金，這個金屬槽在兩端因為剖不到，所以本圖例沒有畫出來，並且拉門不會同時剖中兩片，因此一片門以剖圖表現，另一片以看見的方式描繪其立面。

百葉門片大樣 S：1/2　U：mm

1. 空心門片以 1×1.2 寸角材釘製骨架

2. 門片面封 1 分木皮板，表面透明漆處理

3. 2 分實木釘製百葉外框，表面透明漆處理

4. 實木百葉表面透明漆處理

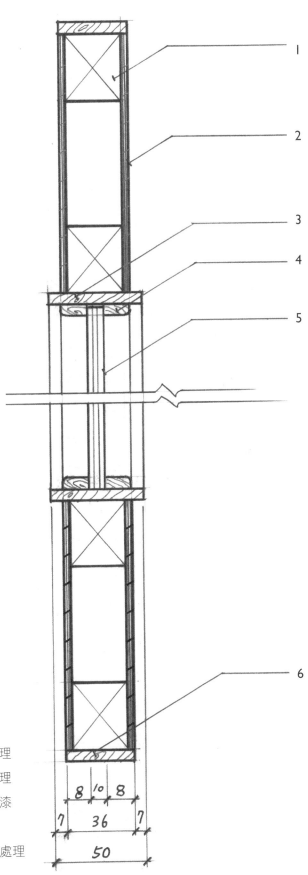

玻璃門片大樣 S：1/2　U：mm

1. 空心門片以 1×1.2 寸角材釘製骨架

2. 門片面封 1 分木皮板，表面透明漆處理

3. 玻璃外框 2 分實木釘製表面透明漆處理

4. 玻璃固定壓條 2 分實木釘製表面透明漆

5. 10mm 透明強化清玻璃

6. 門片四周 2 分實木封邊，表面透明漆處理

本章節與室內設計交集最深也最複雜，一般室內設計初學者最大的門檻就是櫃子蓋柱和入柱的形式分辨，以及在空間當中要如何應用這兩種形式。本章節將以大量圖例來說明蓋柱及入柱的形式差異，並且對各式高矮櫃及吊櫃、門片及抽屜間的關係有深入的說明。

CHAPTER

5

各式
櫥櫃類

5-1 櫃子蓋柱及入柱的區分及運用

1、會場道具和住家櫃子的不同

談到木作的櫃子或道具,可以從木工的角度來切入,一般來說木工可以分成兩類。有一類是做會場或舞台的道具,有一類是做百貨及住家這一方面的木作櫃子。做會場道具的師傅通常會用角料加夾板來完成,做出來的東西比較重視外觀,不重視實際的收納功能。而百貨或住家的櫃子大部分都是用 6 分木心板做出來的,這些櫃子必須重視外觀及實際收納功能。也就是說通常這一類的櫃子必須具備門片及抽屜的功能。

由以下表格可了解會場木作道具與百貨(住家)木作櫃子的不同:

會場木作道具 VS 百貨(住家)木作櫃子的差異表

	會場木作道具	百貨(住家)木作櫃子
造型重點	重外觀	重外觀兼具實用性
主要建材	1.2 寸角材＋ 1 分夾板	6 分木心板
主要表面處理	刷漆、貼壁紙、貼 PVC 輸出或貼波音軟片	噴漆、貼美耐板或貼木皮板後上透明漆

會場道具

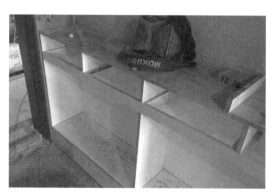

住家櫃子

舉例來說，如果現在有一個小的木作柱子，一般的展會工法會完全使用角料與夾板來製作，如下圖：

一般展會工法

如果一模一樣的小柱子由一般住家的木工來做，他們會完全使用 6 分木心板來製作，如下圖：

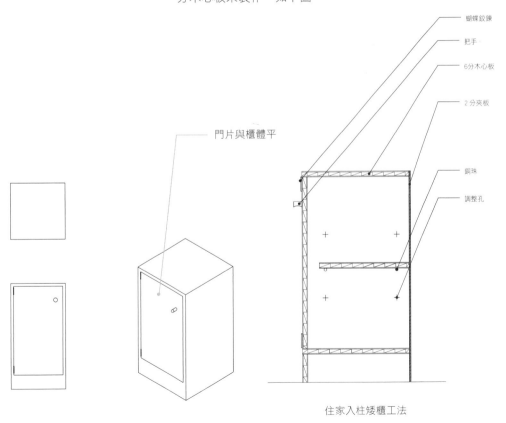

住家入柱矮櫃工法

此為入柱的矮櫃工法，由上圖可看出門片是與櫃體平的，因此屬於入柱結構，那麼蓋柱又是什麼外觀呢？請看下一張圖。

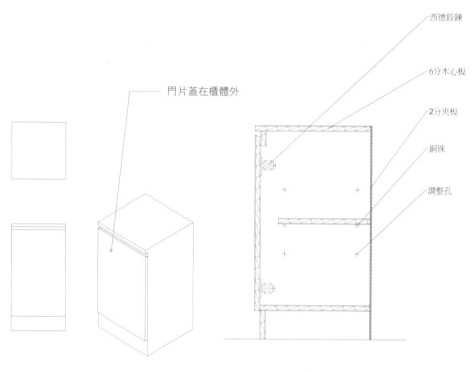

西德鉸鍊

6分木心板

2分夾板

銅珠

調整孔

門片蓋在櫃體外

住家蓋柱矮櫃工法

此為蓋柱的矮櫃工法，由上圖可看出門片是蓋在櫃體外面。因此，若是以木心板來製作櫃子，可以將櫃子粗分為蓋柱及入柱兩種形式。

櫃體常見鉸鍊

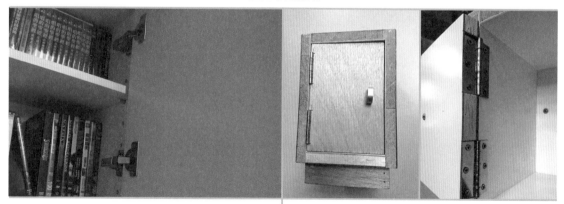

西德鉸鍊有分蓋柱型及入柱型，蓋柱的木櫃一定得使用西德鉸鍊

入柱型的木櫃可使用西德鉸鍊或蝴蝶鉸鍊，蝴蝶鉸鍊的軸會外露在櫃體外，所以無法使用在蓋柱的櫃子上

2、蓋柱與入柱的特徵

在了解蓋柱與入柱的特徵之前，我們先來了解一個櫃子的構成。如果要構成一個櫃子，在沒有門片及抽屜的前提下，一個櫃子需要左右的立板和上下的頂板及底板來構成。一個適當的架構才能夠構成一個櫃子，而這個適當框架後面的背板通常都是薄薄的，它的功能只是在防止這個四方框架不要左右傾斜變形。通常一個櫃子的架構就是如此（如下圖）。

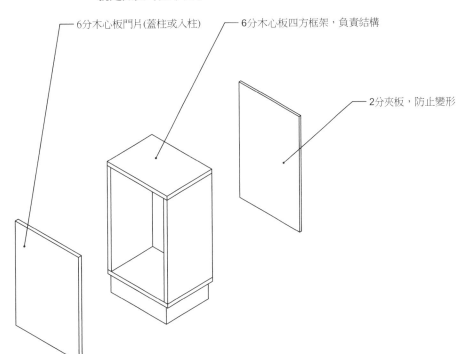

6分木心板門片(蓋柱或入柱)　　6分木心板四方框架，負責結構

2分夾板，防止變形

一般來說這個四方框架完全都是由 6 分木心板來製作，包含門片及抽屜的面板都是，而後方的背板只需 2 分的夾板來防止櫃子變形。這樣的框架它的門片跟抽屜如果放在框架之外我們稱之為「蓋柱」；如果在框架之內與框架平，我們稱為「入柱」。

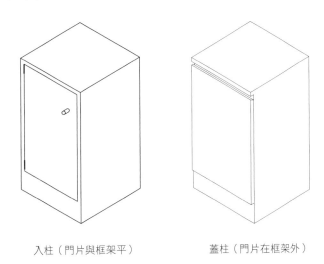

入柱（門片與框架平）　　　　　蓋柱（門片在框架外）

（ I ）蓋柱的特徵

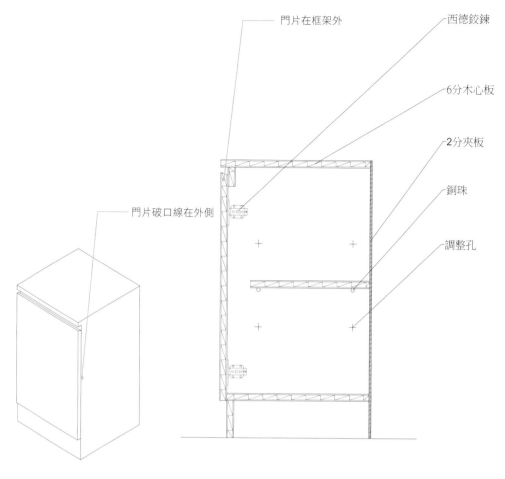

門片在框架外
西德鉸鍊
6分木心板
2分夾板
銅珠
調整孔
門片破口線在外側

由上圖可知，一個蓋柱式的櫃子他的門片會在框架外，而立板會被門片蓋住。門片的破口線會在外側，再加上使用西德鉸鍊的關係，它的外觀是看不到鉸鍊的。

一般來說，蓋柱櫃子的線條會很簡單，以上圖來說，因為看不到立板所以它的立面只有兩個垂直線條。如果我們把 3 個蓋柱的櫃子併在一起，會發現只會出現 4 根垂直的線條（如下圖）。所以蓋柱的櫃子非常適合連續造型，市面上一般的系統櫃也幾乎都是由蓋柱的櫃子所組成。

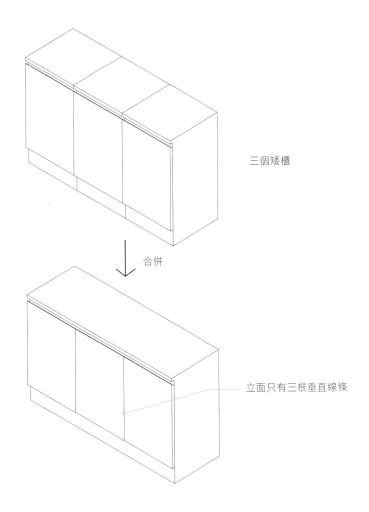

三個矮櫃

合併

立面只有三根垂直線條

一般來說蓋柱的櫃子的配色通常一整體都是同一個顏色，但也有人會以門片和開放的櫃身來配色，如下圖：

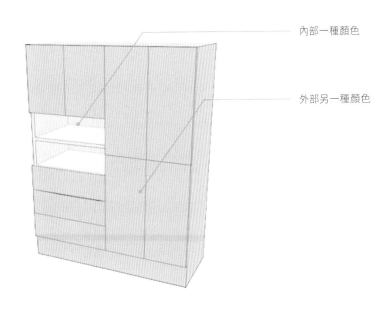

內部一種顏色

外部另一種顏色

（2）入柱的特徵

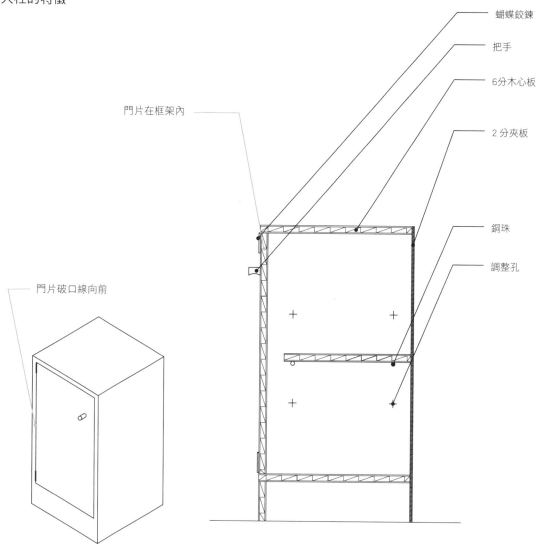

蝴蝶鉸鍊

把手

6分木心板

2分夾板

銅珠

調整孔

門片在框架內

門片破口線向前

由上圖可知一個入柱式的櫃子，門片會在框架內與框架平，它的立柱都沒有被蓋住，門片的破口線會在前。如果沒有使用入柱型的西德鉸鍊，就會看到鉸鍊的軸在門片的外觀上，所以線條較瑣碎。一個入柱式的櫃子他的垂直線條就有 4 根。

由下圖我們可以看出如果把兩個入柱式的櫃子合併在一起、重新貼皮，組成整體的櫃子之後，可以發現它的垂直線條有 8 根。由此可見入柱式的櫃子不適合連續組合造型，較適合獨立式、中島式的櫃子。

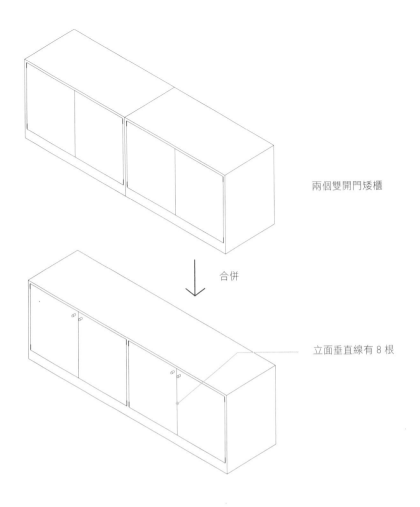

兩個雙開門矮櫃

合併

立面垂直線有 8 根

入柱式的櫃子如果要配色的話,通常是利用門片(或抽屜)和框架 6 分木心板的厚度來配色,如下圖:

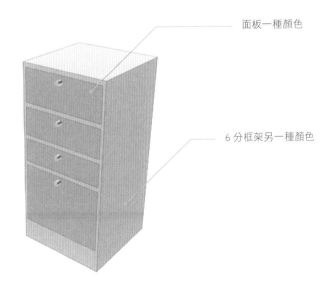

面板一種顏色

6 分框架另一種顏色

蓋柱及入柱的特徵比較表

蓋柱	入柱
門片在框架外	門片在框架內
立板（側板）被蓋住	立板（側板）沒被蓋住
門片破口線在外側	門片破口線在前
外觀看不到鉸鍊	外觀較易看得到鉸鍊
適合組合連續造型	不適合連續組合造型
利用內外來配色	利用面板與框架配色

3、蓋柱與入柱的混用

我們用以下兩個問題來思考，蓋柱及入柱的應用並非是絕對的。

問題（1）這是蓋柱還是入柱？

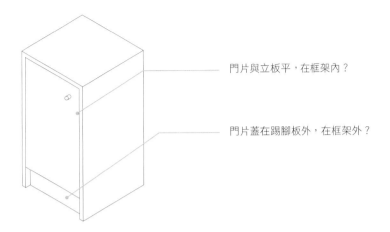

門片與立板平，在框架內？

門片蓋在踢腳板外，在框架外？

從上面這個圖看起來，好像是入柱型的櫃子，但在踢腳板的部分可以看到門片是蓋在踢腳板的外側。所以以這個櫃子來說，這個門片和立柱與檯面的關係是入柱的，可是它和踢腳板的關係卻是蓋柱。我們把這個門片拆下來看它的櫃身（如下圖），有可能這個一半入柱一半蓋柱的櫃子，其實原本就是蓋柱。也許設計師不希望門片的破口線被看見，所以在蓋柱的櫃子外再加上一個ㄇ字型的外框。

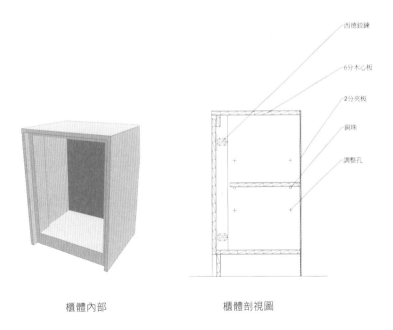

西德鉸鍊

6分木心板

2分夾板

銅珠

調整孔

櫃體內部　　　　　　　　　　　　　櫃體剖視圖

再來看下一個問題：

問題（2）這是蓋柱還是入柱？

這是很常見的中島櫃形式，就定義而言這個櫃子可以看到立柱，它應該是一個入柱的櫃子，但再仔細觀察，這個櫃子很明確的像是一個蓋柱的櫃子，因為它的線條很簡單，又因為竟然可以看到它的立板和框架，可見得這原來是一個蓋柱的櫃子，但是設計師不喜歡他門片的破口線在外側，所以加了ㄇ字型的外框

為甚麼要這樣做呢？針對一些特殊的場合，例如百貨公司的中島櫃和住家中島的廚房工作檯，設計師特別喜歡把蓋柱的櫃子再加上外框，因為這個中島式的櫃子不需要跟其他櫃子再做組合。尤其設計師希望在視覺上從外側觀看時不要看到門片的破口線，所以把這個蓋柱式的櫃子加上外框，這是在中島型的道具或櫃子很常見的作法。還有其他的例子，如下圖：

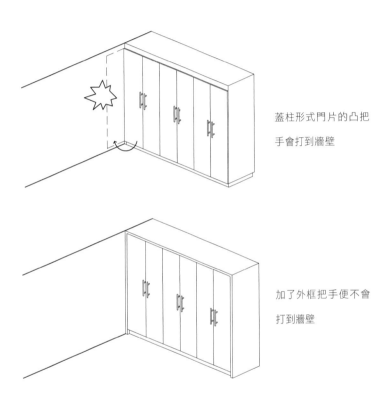

蓋柱形式門片的凸把手會打到牆壁

加了外框把手便不會打到牆壁

有時候靠牆的櫃子我們也希望再加上外框，主要的原因是防止門片的把手去打到牆壁，或者是抽屜拉開來抽屜的面板會刮到牆壁的插座或插頭。因此蓋柱再加外框是實務上很常見的狀況。

以下再用一個案例來探討門片的用途，
假設有一個燈箱道具，客戶希望有庫存功能，請問要如何賦予門片
位置？

燈箱道具

（1）

標準入柱形式

（2）

標準蓋柱形式

（3）

蓋柱＋外框（混用）

（4）

入柱卻蓋立板（混用）

這四種門片的形式，在實務上都是可行的。我們一個一個來探討。

第一種形式的門片是標準入柱式的門片，看起來線條比較瑣碎，門片的破口線會在前。通常這種形式的櫃子比較適合單獨存在，如床頭櫃、五斗櫃、不與其它櫃子銜接。

第二種形式的門片是標準的蓋柱式門片，線條非常簡單，但唯一的缺點為門片的破口線在外側。通常這種形式的櫃子適合組合，可以靠著牆壁、柱子，甚至其他同類型的櫃子，例如衣櫃、OA 家具。在組合之後，門片的破口在側邊的線條會被其他物件蓋住，這樣反而非常美觀。

第三種形式的門片是蓋柱的門片再加上外框，這樣的櫃子屬於混合性的應用。這樣形式的櫃子較適合獨立存在，如中島櫃。跟一號的櫃子比起來，線條較為完整不突兀。

第四種櫃子門片的破口線向外，理論上應為蓋柱式的櫃子，但實質的精神應為入柱式，因為門片與整體櫃子框架是平的。所以雖然是蓋柱的形式，但是整體的表現卻是非常的入柱。這種形式的門片因為線條簡潔，所以非常適合表達櫃子本身的光滑與完整，如果我們要表現一個櫃子是有非常流暢的外觀，那麼一號跟四號是最適合的形式。不過四號的線條比一號更少，更能突顯櫃子的順暢，尤其是曲面的櫃子會特別適合。但這種形式在實務上非常少見。如果單看四號櫃子的立面圖，其實與二號櫃子是一模一樣的，若不附加剖圖或等角圖，一般木工會把這種形式的立面當成二號櫃子來做。

5-2 矮櫃與高櫃

Ⅰ、矮櫃　　　　　　　　以下兩組視圖我們來比較其不同之處。

如果分不太出來，那我們再比較這兩組的等角圖。

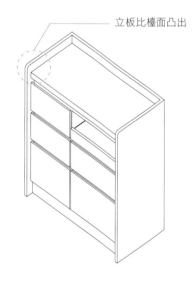 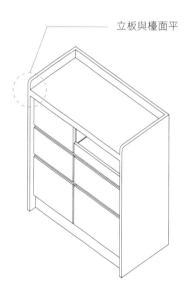

立板比檯面凸出　　　　　　　　　　立板與檯面平

從這兩組圖的比較可以發現右圖的檯面、立板是一樣厚的；左圖立板
比檯面凸出。其實從立面圖應該就已經可以做判斷，不必從等角圖來
看出兩組造型的不同。所以設計師要訓練自己能從立面圖就發覺櫃子
有許多細節是有厚薄差異的，而這些厚薄的差異常常是想製造一種收
尾的完整感。如果櫃子都一樣厚，對師傅來說在釘製組裝及貼皮的部
分會很容易有不平整的瑕疵。

以下提供六組矮櫃立面，我們是否單單以立面就可以想像出這些櫃
子的厚薄差異，並且能繪製剖圖及等角圖的樣貌。

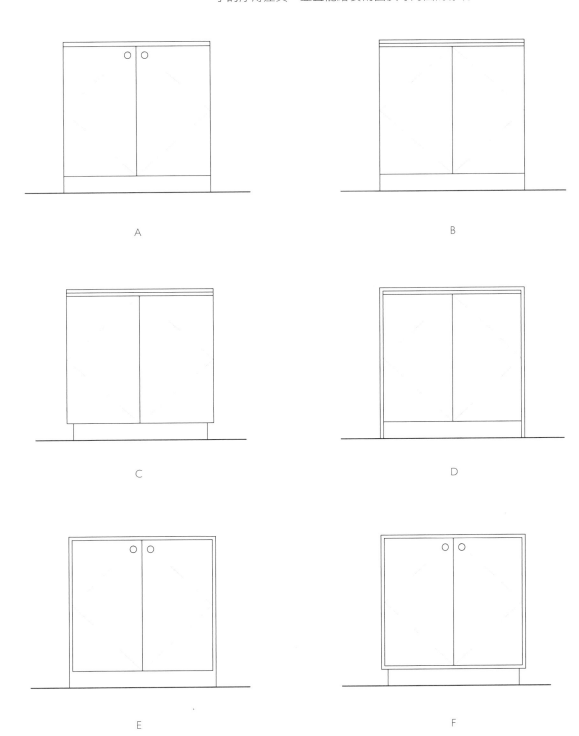

A

B

C

D

E

F

解答：

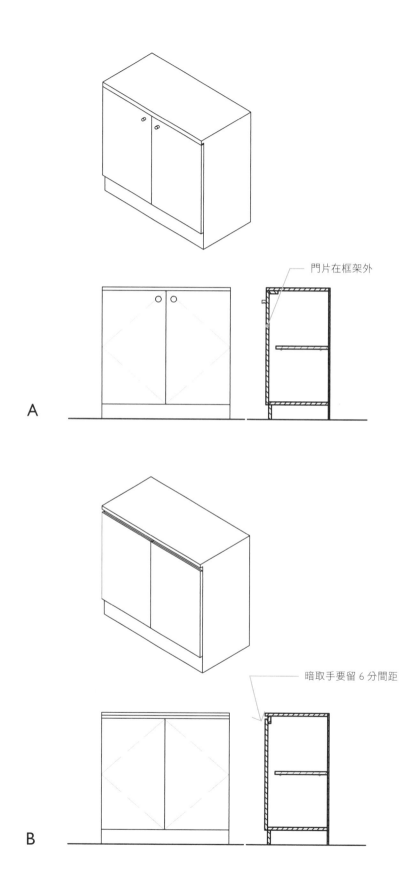

門片在框架外

A

暗取手要留 6 分間距

B

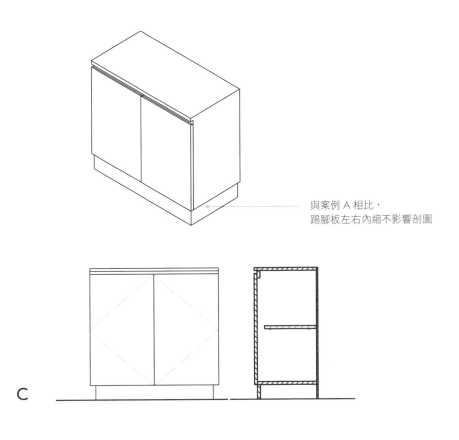

與案例 A 相比，
踢腳板左右內縮不影響剖圖

C

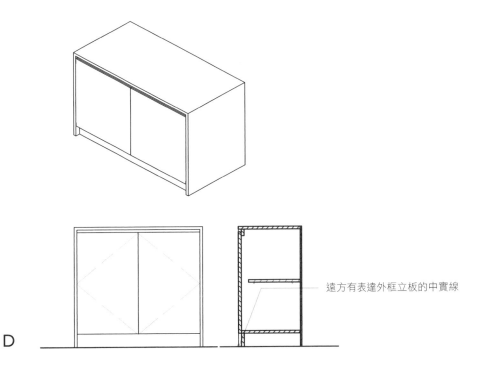

遠方有表達外框立板的中實線

D

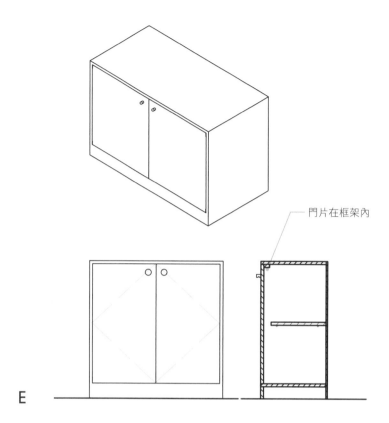

門片在框架內

E

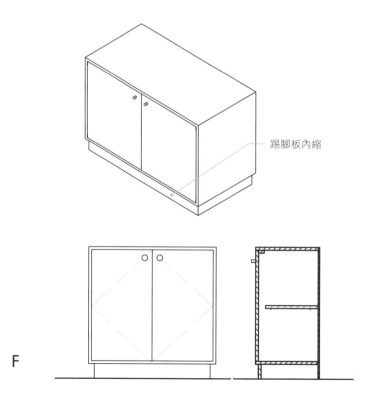

踢腳板內縮

F

2、高櫃

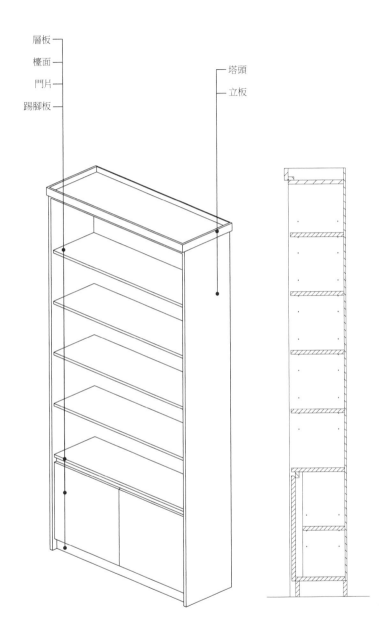

層板
檯面
門片
踢腳板

塔頭
立板

高櫃各部名稱　　　上圖為高櫃各部名稱，其中踢腳板和塔頭的功用，在幫助門片開啟，許多設計師喜歡做無踢腳或無塔頭的造型，這是有風險的，門片很容易因為地面不平或天花上的各式設備（燈具、感知器、灑水頭）造成門片無法開啟。

我們在設計繪製高櫃時要注意以下一些製圖重點：

（1）櫃子的門片寬度不要超過 60 公分，因為超過 60 公分材料會有損耗的問題，一般的板材都是在 4 尺 ×8 尺，如果門片超過 60 公分會有太大的損耗。而且門片太大也會影響通道，影響人員行進。門片若太大，也容易有過重的問題，鉸鍊會容易損壞。

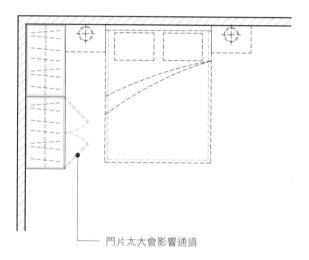

門片太大會影響通道

（2）高櫃不能太薄，以 200 公分的高度來說厚度至少要有 25 公分，以免容易傾倒，也可將高櫃與牆壁固定。如果高櫃太薄，也會影響抽屜的製作，若要製作抽屜，高櫃厚度至少也要 25 公分。

（3）要利用厚薄差來解決面材銜接或櫃子間組合的問題。櫃子與櫃
子間厚度不一定要一樣，有厚有薄在銜接時可以把瑕疵掩飾
掉。面積太大的櫃子（超過 4 尺 ×8 尺），直接把板材拼接在
櫃子上會有醜陋的瑕疵感。如果櫃子本身可以設計一點厚薄差
或是溝縫，可以解決面材銜接線的問題。

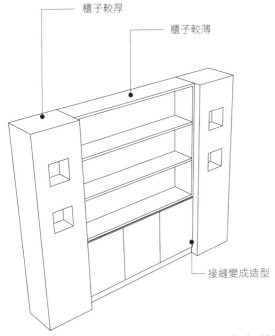

櫃子較厚
櫃子較薄
接縫變成造型

（4）抽屜不能放在太高的位子，要注意人體工學的尺寸。抽屜如果
做在眼睛的高度以上，打開抽屜時根本看不到裡面的東西。

（5）把手要放在人體工學的位子，在吊櫃的把手要設計低一點；在
矮櫃的把手要設計高一點。

（6）在高櫃當中的層板必須要注意跨距太長的問題，尤其是活動層
板。如果層板的跨距太長，中間會往下垂軟。如果層板跨距無
法縮短，則可考慮將層板固定或將層板加厚。

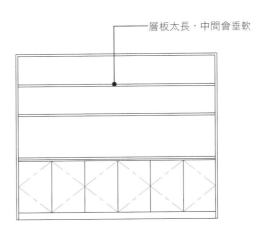

層板太長，中間會垂軟

3、高低櫃　　　　　以下為簡易的高低櫃示意圖：

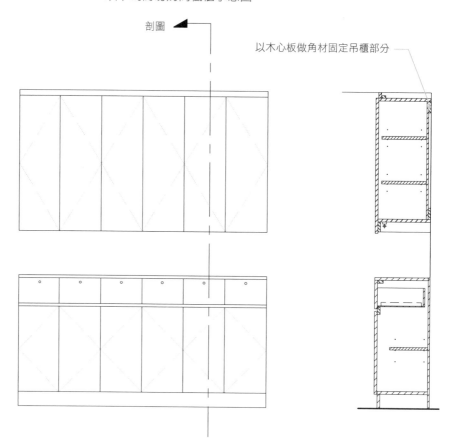

剖圖

以木心板做角材固定吊櫃部分

在吊櫃的部分我們有時會刻意把門片做的比櫃身低，這樣門面開啟時就不需要把手（如下圖）。

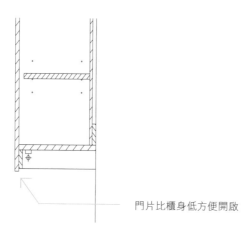

門片比櫃身低方便開啟

4、抽屜

一般來說，木工釘製的抽屜有二種，一種抽屜為一木盒，前方再加鎖一片抽屜面板（如下圖），而木工釘製的抽屜請參閱下方圖解。

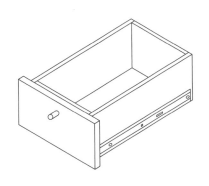

木盒加屜頭板的抽屜

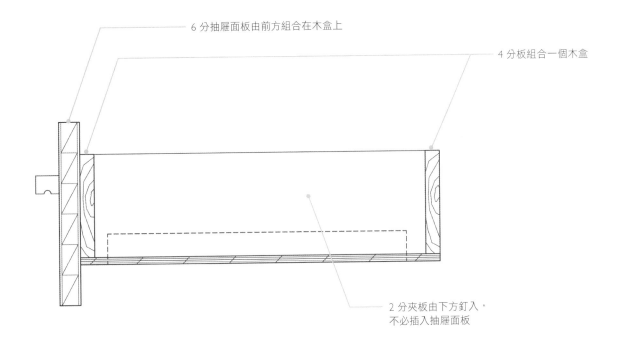

6 分抽屜面板由前方組合在木盒上

4 分板組合一個木盒

2 分夾板由下方釘入，
不必插入抽屜面板

木工抽屜剖視圖

木工釘製的抽屜，以前會在抽屜面板、側板及尾板的底部車溝，讓抽屜底板被含在抽屜的下層，但現代木工只會在抽屜面板的底部車溝，抽屜底板插入面板的溝縫後，其與抽屜側板及尾板再以膠釘的方式組裝。

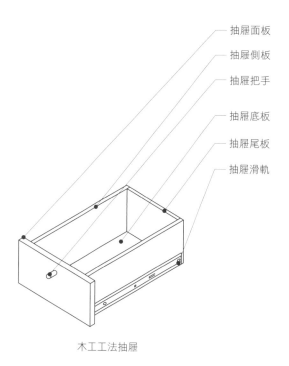

抽屜面板

抽屜側板

抽屜把手

抽屜底板

抽屜尾板

抽屜滑軌

木工工法抽屜

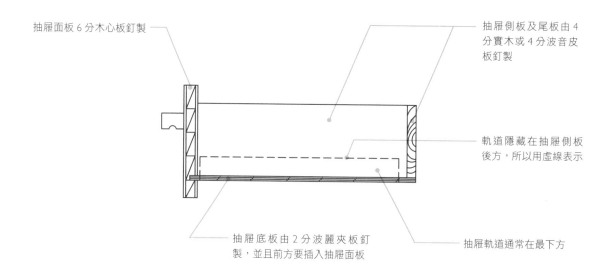

抽屜面板6分木心板釘製

抽屜側板及尾板由4分實木或4分波音皮板釘製

軌道隱藏在抽屜側板後方，所以用虛線表示

抽屜底板由2分波麗夾板釘製，並且前方要插入抽屜面板

抽屜軌道通常在最下方

傳統木工抽屜工法

5-3 常見錯誤施工圖

1. 以下為初學者常見立面錯誤：

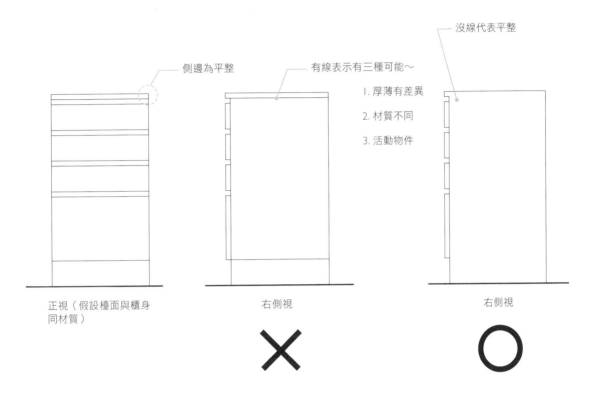

側邊為平整

有線表示有三種可能～

1. 厚薄有差異
2. 材質不同
3. 活動物件

沒線代表平整

正視（假設檯面與櫃身同材質）

右側視

右側視

沒有暗取手，也無把手設計抽屜打不開
（安裝拍拍鎖時例外）

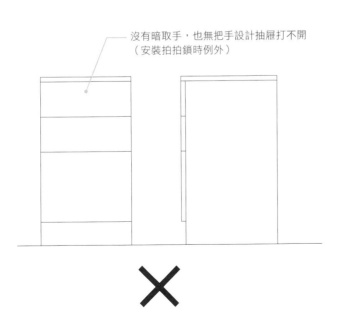

無暗取手設計應加裝五金把手

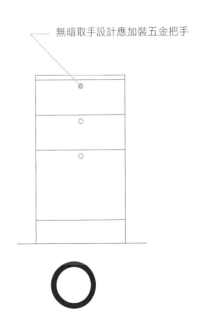

入柱門片和抽屜一定要把手，否則打不開（安裝拍拍鎖時例外）

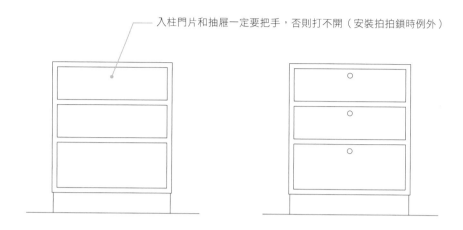

無法判斷到底是要入柱或蓋柱加外框

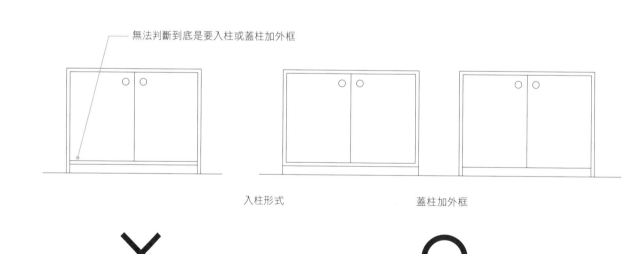

入柱形式 　　　　　蓋柱加外框

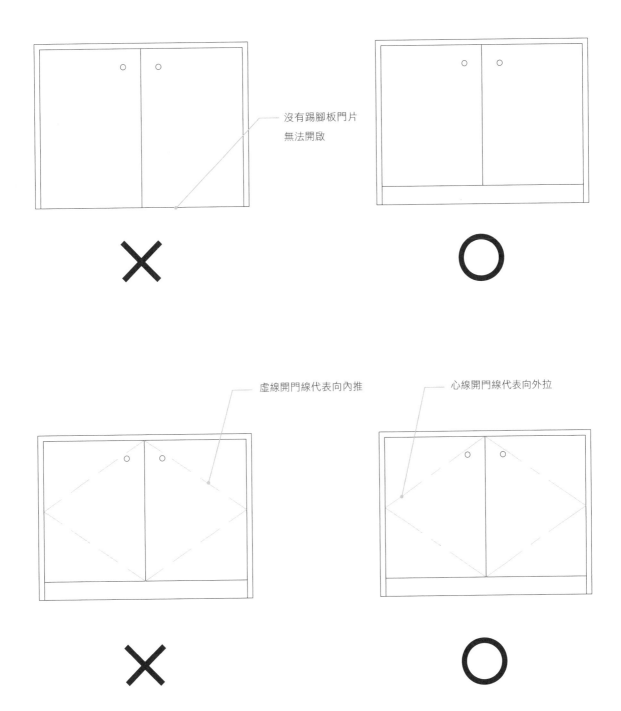

沒有踢腳板門片
無法開啟

虛線開門線代表向內推

心線開門線代表向外拉

2. 以下為初學者常見剖圖符號錯誤

木心板　　　　　　　　　木心板是由二片夾板中間夾著碎木料,因此它的剖面符號應該看起
來像兩條細線中間夾著斷木的符號,如下圖。許多人會把斷木的橫
線畫超出,或者省略夾板,這些都是不正確的畫法。

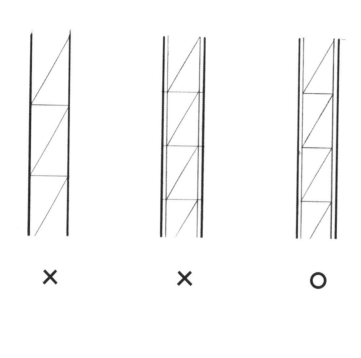

RC　斜線三根代表剖切

斜線二根為錯誤

玻璃　符號為兩條細實線

此為 CNS 符號印刷不良

5-4 木作剖圖注意事項

I、剖圖重點

剖圖重點	圖例
1. 不要標板材厚度：板材為現成物品，無標註尺寸之必要	（圖例）43 / 45 ○ 清晰　　2 / 43 ✗ 不清晰
2. 盡量標實不標虛：標註實際板材裁切尺寸，比標註退縮尺寸畫面來的清晰	
3. 檯面超過 18mm 厚度要做假厚：切忌做真厚浪費成本，也使得櫃子笨重	假厚 →
4. 板材相接薄壓厚：如此方便施工時下釘	← 釘子由此釘入
5. 板材相接上壓下：上壓下時結構力道最完整剛強	
6. 尺寸標註應放兩側（建議盡量在左、下側）使材質標註不被干擾（尺寸標註方法請參閱「室內設計手繪製圖必學 I」）	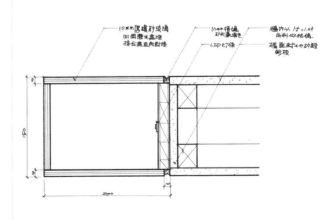

2、截斷線的用法　　　　截斷線原則上用中實線，可參考以下之範例：

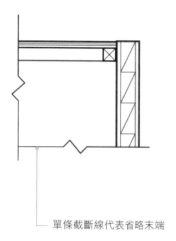

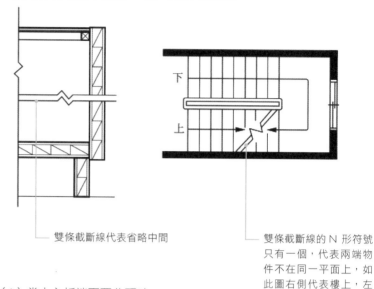

單條截斷線代表省略末端

雙條截斷線代表省略中間

雙條截斷線的 N 形符號只有一個，代表兩端物件不在同一平面上，如此圖右側代表樓上，左側代表樓下

3、木心板面貼木皮板的收頭 方式

（1）當木心板端面要收頭時

　　A. 木心板端面貼木皮薄片封邊

　　B. 木心板端面以 2 分實木封邊

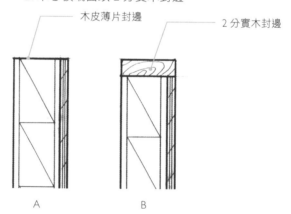

木皮薄片封邊　　　　　　　　2 分實木封邊

A　　　　　　　B

（2）當木心板銜接木心板，沒有 6 分的破口的端面時

　　C. 以 1 分實木收邊

　　D. 兩向木皮板以 45 度角銜接

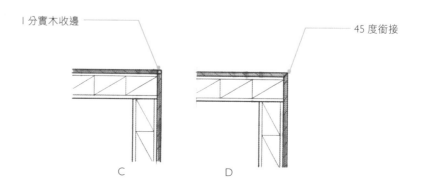

1 分實木收邊　　　　　　　　45 度銜接

C　　　　　　　D

5-5 各式櫥櫃

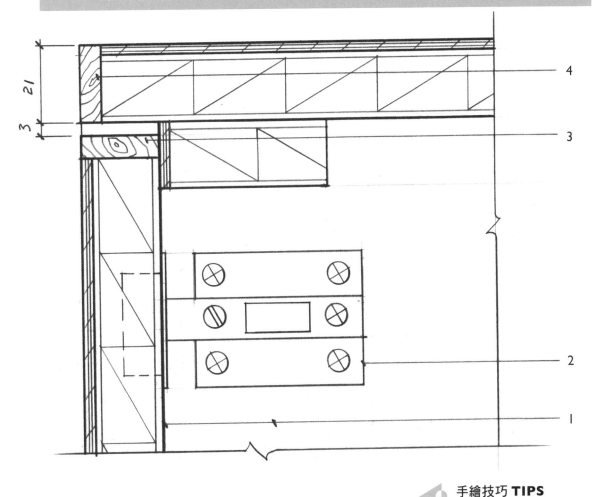

4

3

2

1

🔺 **手繪技巧 TIPS**

入柱門片 S：1/1　U：mm

1. 櫃身單面波麗 6 分木心板釘製，面貼 1 分木皮板
 表面透明漆處理

2. 入柱型西德鉸鍊固定門片

3. 門片四周以 2 分實木收邊，表面噴透明漆處理

4. 檯面端面以 2 分實木收邊，表面噴透明漆處理

入柱的櫃體或蓋柱加外框的櫃體，
由於門片在框架內，因此在門片的
缺口處一定會看到遠方的立板輪廓。

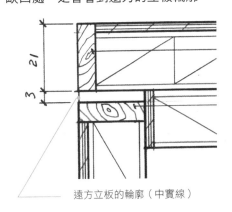

遠方立板的輪廓（中實線）

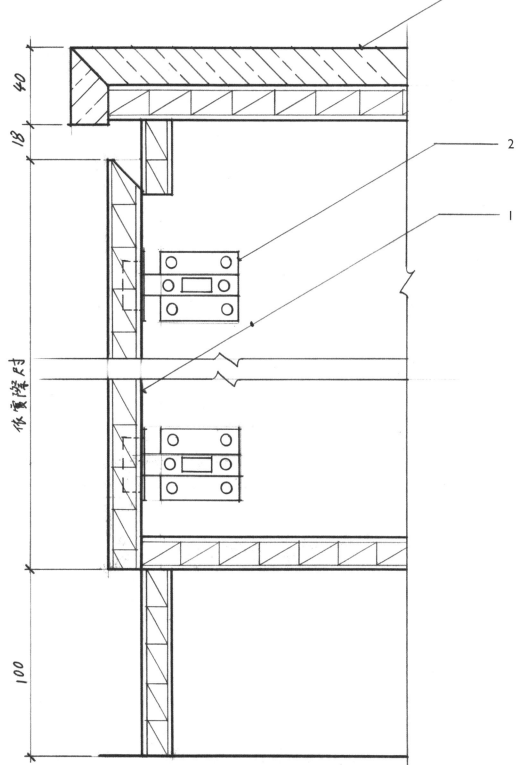

蓋柱門片（檯面石材假厚）S：I/2　U：mm

1. 櫃身單面波麗 6 分木心板，外側面貼美耐板
2. 西德鉸鍊固定門片
3. 檯面面貼 2 cm 厚天然大理石，假厚 4 cm、轉角 45 度銜接

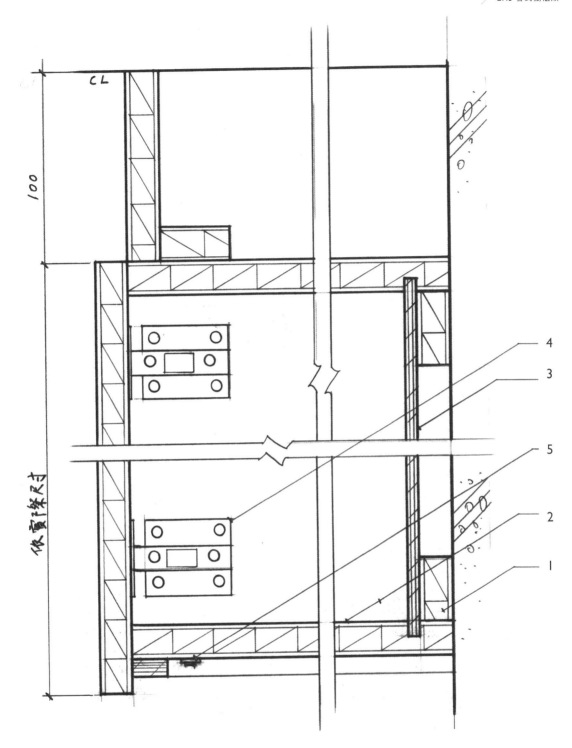

吊櫃門片 S：1/2　U：mm

1. 6 分木心板固定吊櫃
2. 吊櫃單面 6 分波麗木心板釘製，外部面貼美耐板
3. 吊櫃背板 2 分波麗夾板釘製
4. 門片西德鉸鍊固定
5. LED 燈條安裝在吊櫃下方

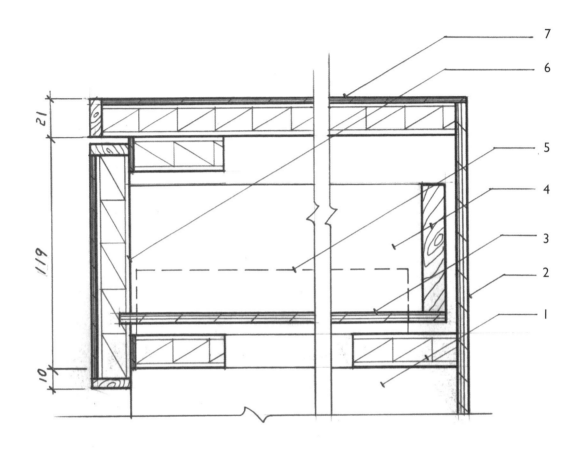

蓋柱書桌 S：1/2　U：mm

1. 書桌 6 分木心板釘製，表面貼 1 分木皮板，噴透明漆

2. 書桌背板 2 分波麗夾板釘製

3. 抽屜底板 2 分波麗夾板釘製

4. 抽屜側板及尾板 4 分實木釘製

5. 全展式抽屜滑軌

6. 抽屜面板 6 分木心板面貼 1 分木皮板，四周 2 分實木封邊表
 面透明漆處理

7. 檯面 6 分木心板面貼 1 分木皮板，端面封 2 分實木，表面透
 明漆處理

手繪技巧 **TIPS**

書桌下方留空，方便工具進
入安裝抽屜滑軌

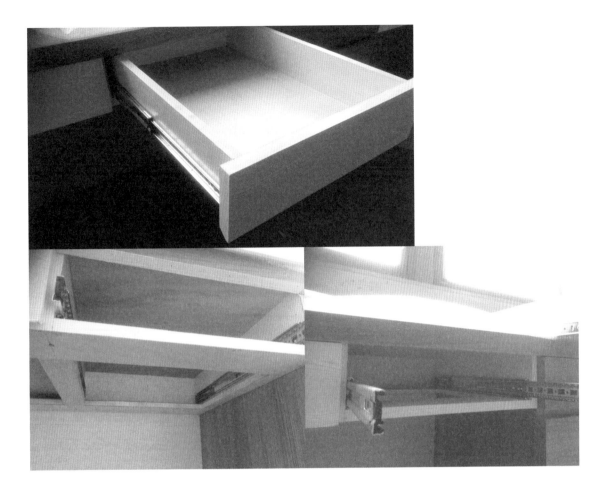

2	3

1. 蓋柱抽屜書桌
2. 書桌底板要開孔方便使用工具安裝抽屜滑軌
3. 抽屜滑軌置於底板上緣，抽屜下緣

施工重點 **TIPS**

一般書桌抽屜的高度都很薄，因為書桌桌板離地的高度大約在
75 cm，抽屜的下緣因考慮坐姿大腿的活動空間，也必須要有
60 cm 的淨空間，因此把剩下的 15 cm 再扣掉抽屜上下的板材，
抽屜的淨空間最多也只有 11 cm 左右，在這樣小的空間需考慮
兩件事：第一就是書桌下方底板必須要開孔，否則工具無法進
入鎖抽屜滑軌；第二採用蓋柱的形式，可以得到容量較大的抽
屜收納空間。

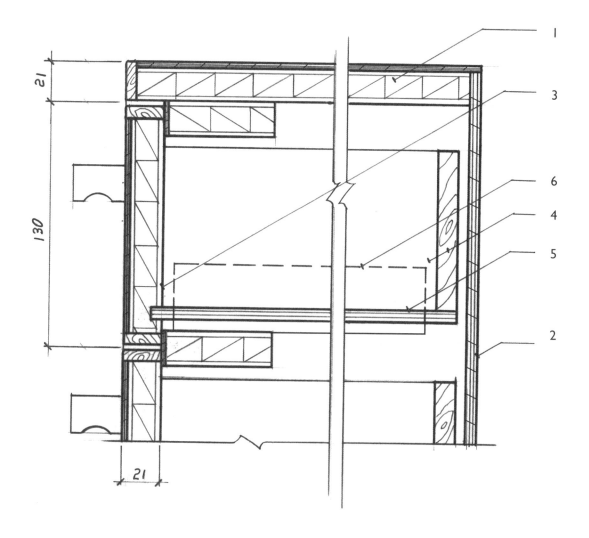

入柱連續抽屜 S：1／2 U：mm

1. 矮櫃檯面 6 分木心板面貼 1 分木皮板，端面 2 分實木封邊，
 表面透明漆處理
2. 矮櫃背板 2 分夾板釘製
3. 抽屜面板 6 分木心板面貼 1 分木皮板，四周 2 分實木封邊，
 表面透明漆處理
4. 抽屜側板及尾板 4 分實木釘製
5. 抽屜底板 2 分波麗夾板釘製
6. 全展式抽屜滑軌

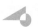 **手繪技巧 TIPS**

本圖例為入柱的連續抽
屜，在抽屜與櫃身及抽
屜與抽屜之間有很細微
的間距，實務上稱為
「自然縫」，在繪製時需
留 1 分（3 mm）間距。

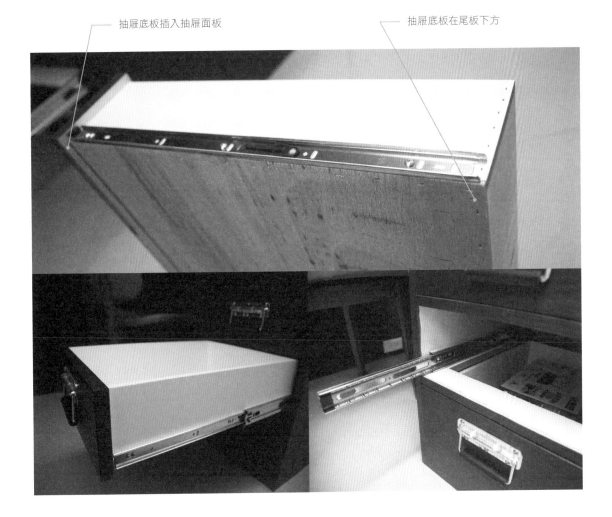

抽屜底板插入抽屜面板

抽屜底板在尾板下方

1. 抽屜結構

2&3. 抽屜滑軌在最下方，方便安裝

2 | 3

施工重點 TIPS

在釘製抽屜時，通常會採用 6 分木心板釘製抽屜面板，側板及尾板早期是用 4 分實木，現在大多使用 4 分波音皮板，在底板的部分，為了增加承載力，通常會把底板（2 分波麗夾板）插入抽屜面板中。

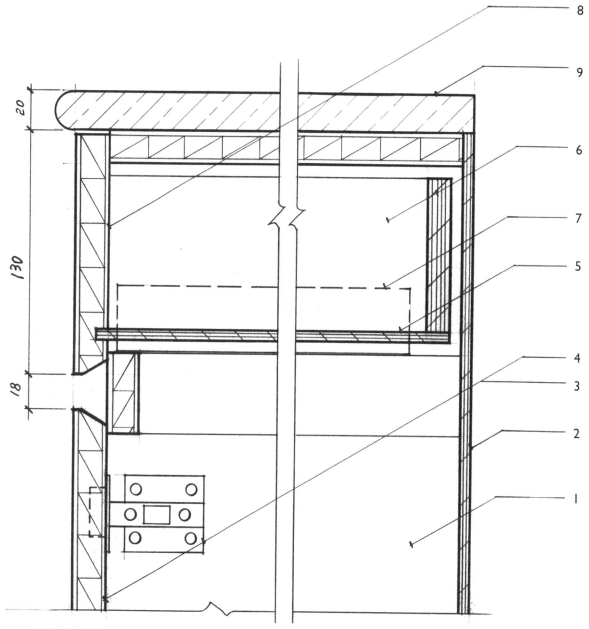

蓋柱抽屜接門片 S：1/2 U：mm

1. 矮櫃櫃身 6 分單面波麗木心板釘製，所有秀面面貼美耐板
2. 矮櫃背板 2 分波麗夾板釘製
3. 門片 6 分單面波麗木心板外貼美耐板
4. 門片西德鉸鍊固定
5. 抽屜底板 2 分波麗夾板
6. 抽屜側板及尾板 4 分波音皮夾板釘製
7. 全展式抽屜滑軌
8. 抽屜面板 6 分單面波麗木心板外貼美耐板
9. 檯面貼 2 cm 厚天然大理石，端面磨 1/2 圓，矽膠固定

方便放置抽屜滑軌　　　　　　　擋板

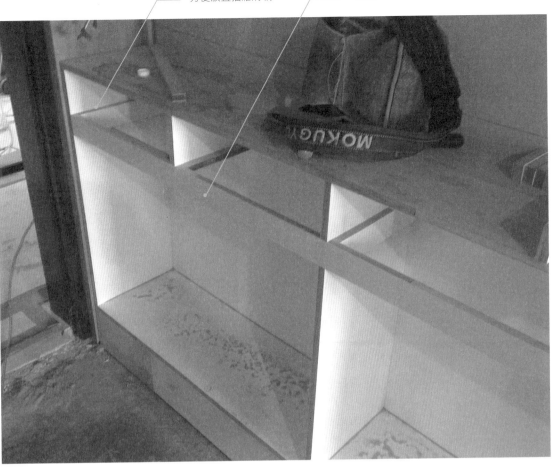

|

1.尚未安裝抽屜及門片的櫃體結構

施工重點 **TIPS**

在抽屜與門片之間，木工會釘製擋板，其目的有二，一是阻擋
視線穿透，其次是方便放置抽屜滑軌。

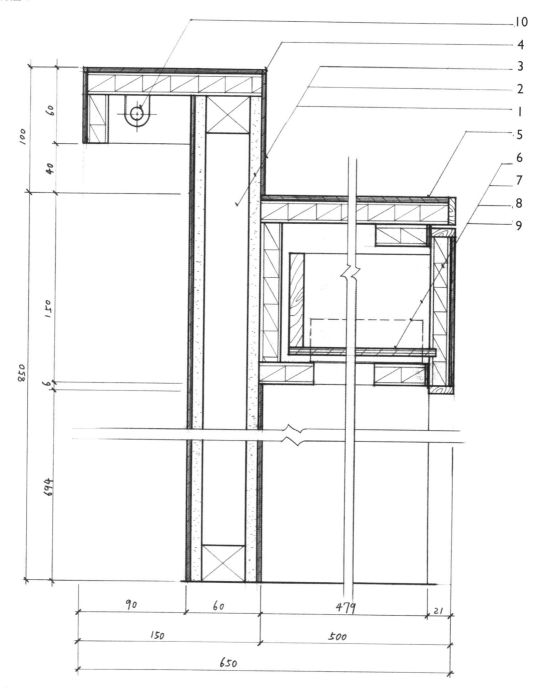

櫃檯 S：1/3　U：mm

1. 1.2 寸角材釘製櫃檯立面隔屏

2. 櫃檯立面封 3 分矽酸鈣板

3. 矽酸鈣板面貼 1 分木皮板，表面透明漆處理

4. 木皮板以 1×1 分實木條封邊，表面透明漆處理

5. 檯面 6 分木心板面貼 1 分木皮板，端面 2 分實木收邊，表面透明漆處理

6. 抽屜面板 6 分木心板面貼 1 分木皮板，四周 2 分實木封邊

7. 抽屜側板及尾板 4 分實木釘製

8. 全展式抽屜滑軌

9. 抽屜底板 2 分波麗夾板釘製

10. T5 日光燈

|

|.尚未封板前的隔屏

施工重點 **TIPS**

一般櫃檯在前方立板通常有隔屏的設計，其目的有二，一是為
了預埋管線，提供燈具或插座迴路，甚至是提供給排水，其次
如果面積較大的櫃檯，需要角材來延展其外表面積。

本章節參考 110 年乙級技術士設計術科大樣考題，提供讀者練習，本書所提供的解答與技檢中心提供的解答並不完全相同，本書針對考題以偏向實務的操作來解答，如要參加乙級技士士檢定，請參閱《室內設計手繪製圖必學 4》，其內容完全遵照技檢中心的解答，較適合考生參考應用。另外，題目本身較不務實之處，本書也會提供一些實務上的觀點。

CHAPTER

6

大樣練習
評量

一、 床頭壁櫃平剖

詳圖 A，床頭壁櫃平剖詳圖繪製圖條件如下：

1. 務必以鉛筆繪製，除表現材質或裝飾表現以外，不可以徒手繪製。

2. 比例尺為 1/1，單位以 mm 表示。

3. 請以市售材料（足尺）規格繪製。

4. 櫃身採 6 分木心板成型，櫃體背板採 2 分波麗板處理。

5. 門片面貼 5mm 明鏡（四周磨光邊）、端部貼防焰美耐板，門片開啟方式採拍門器處理。

6. 櫃內層板採 8mm 厚清玻璃，置於調節銅珠上。

7. 門片開啟方式採拍門器處理。

8. 細部規格未特別說明者，由應檢人自行合理設定。

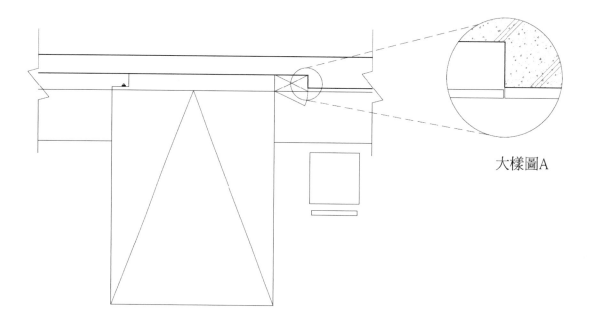

大樣圖A

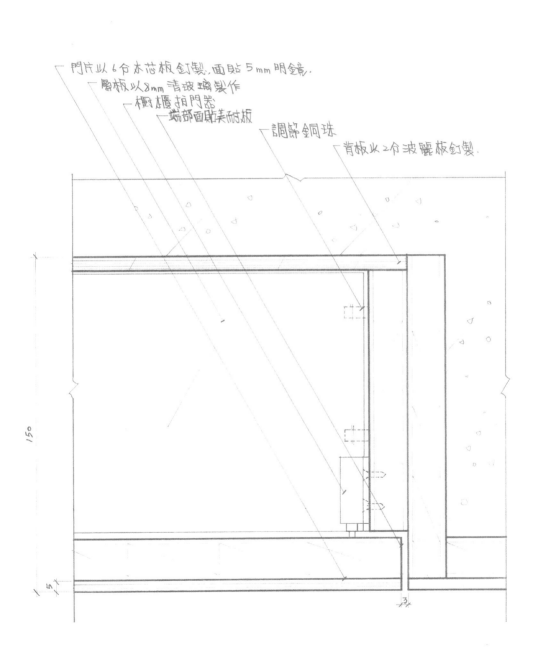

門片以6分木芯板釘製,面貼5mm明鏡.
閣板以8mm清玻璃製作
櫥櫃拍門器
端部面貼美耐板
調節銅珠
背板以2分波麗板釘製.

150

15

3

一、床頭壁櫃平剖大樣圖 S=1／1 U=mm （註：因印刷版面限制，本解答非正確比例）

3D 立體圖面設計說明

拍門器門片

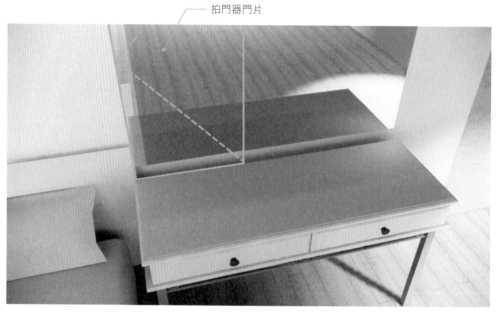

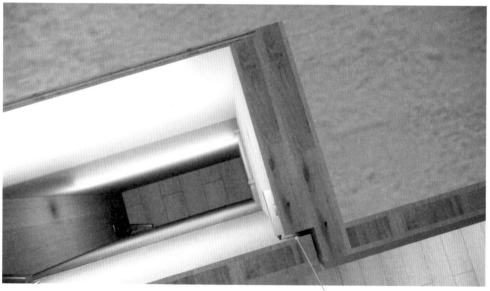

此處應離縫
櫥櫃開門器方可下壓後彈起

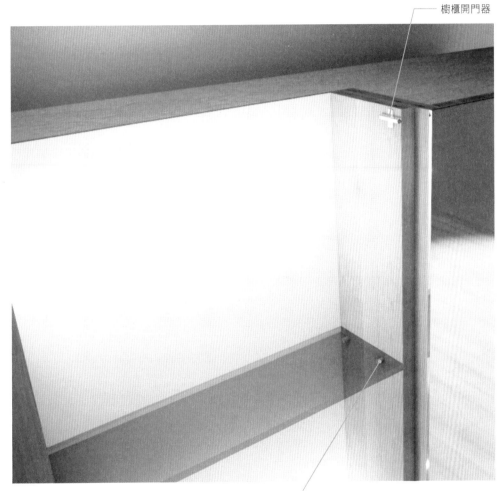

櫥櫃開門器

活動銅珠隱蔽在玻璃層板下
應以虛線表達輪廓

二、床頭壁板側邊（含燈槽）平剖

詳圖 A，床頭壁板側邊（含燈槽）平剖詳圖繪製圖條件如下：

1. 務必以鉛筆繪製，除表現材質或裝飾表現以外，不可以徒手繪製。

2. 比例尺為 1/1，單位以 mm 表示。

3. 請以市售材料（足尺）規格繪製。

4. 床頭壁板以結構角材及 6 分木心板成型，面貼 2 分耐燃木皮夾板。

5. 壁板側邊留設燈槽，深度尺寸如下平面示意圖所示、內部表面均刷白色防火漆。

6. 燈槽外側端部收邊面貼 3mm 金屬板、寬度 50mm。

7. 壁板內部燈具採 20mm×15mm LED 燈條。

8. 細部規格未特別說明者，由應檢人自行合理設定。

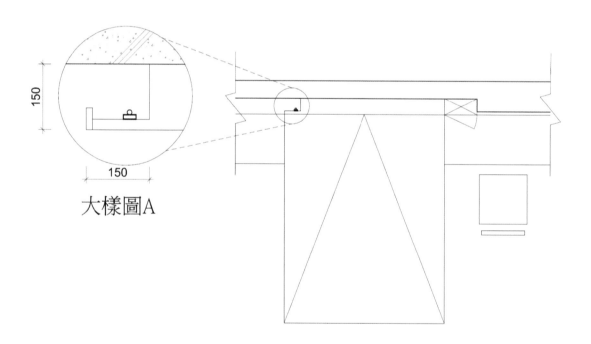

大樣圖A

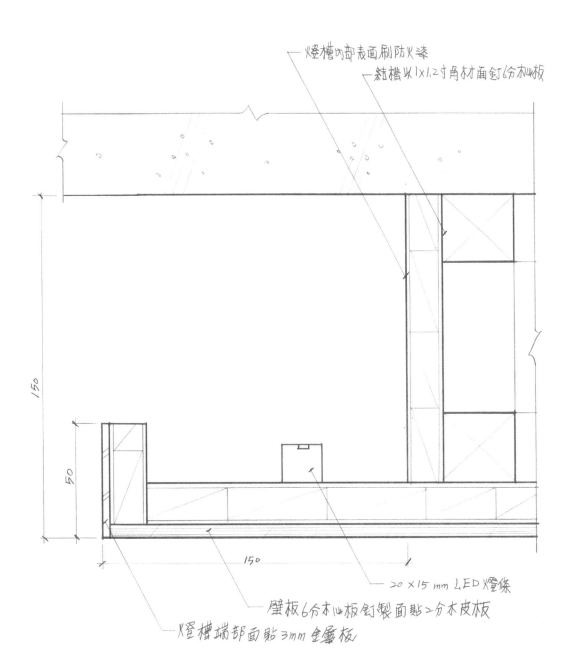

燈槽內部表面刷防火漆

結槽以1x1.2寸角材面釘6分木心板

150

50

150

20 ×15 mm LED燈條

壁板6分木心板釘製面貼2分木皮板

燈槽端部面貼3mm金屬板

二、床頭壁板側邊（含燈槽）平剖 S=1／1 U=cm

（註：因印刷版面限制，本解答非正確比例）

3D 立體圖面設計說明

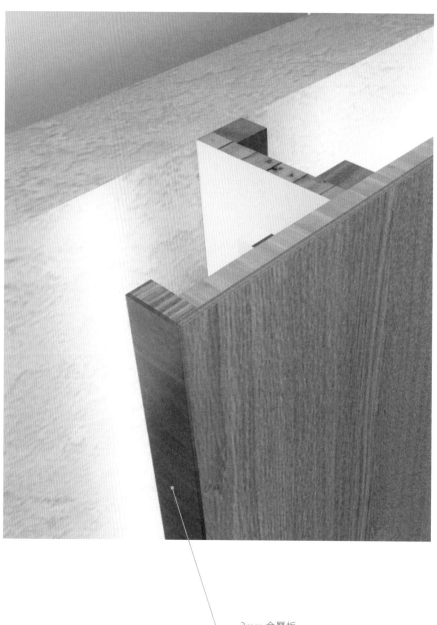

3mm 金屬板

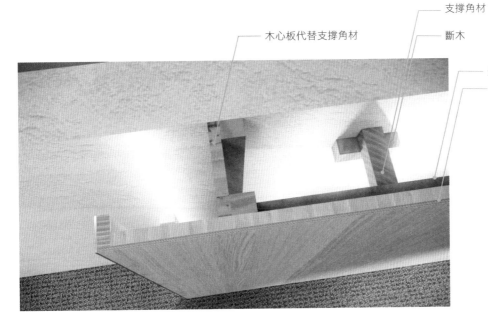

木心板代替支撐角材

支撐角材

斷木

垂直框架

框架封木心板面
貼 2 分木皮夾板

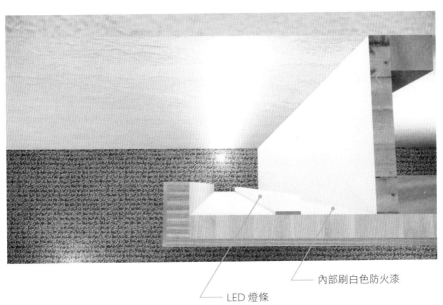

內部刷白色防火漆

LED 燈條

施工重點 TIPS

請參閱本書第 63 頁 複式壁板

三、吧檯桌端面側剖

詳圖 A，吧檯桌端面側剖詳圖繪製圖條件如下：

1. 務必以鉛筆繪製，除表現材質或裝飾表現以外，不可以徒手繪製。

2. 比例尺為 1/1，單位以 mm 表示。

3. 請以市售材料（足尺）規格繪製。

4. 吧檯桌結構採用 6 分木心板成型，桌面突出桌體 300mm，桌體立面則以面貼木皮處理。

5. 桌面貼 3 分人造石，端部假厚 50mm 處理，桌面下緣面貼 2 分波麗板且留設 3 分滴水線。

6. 桌面下緣內側近桌體 50mm 處內凹處理，裝設藍色光 LED 燈帶，燈具以不外露為原則。

7. 細部規格未特別說明者，由應檢人自行合理設定。

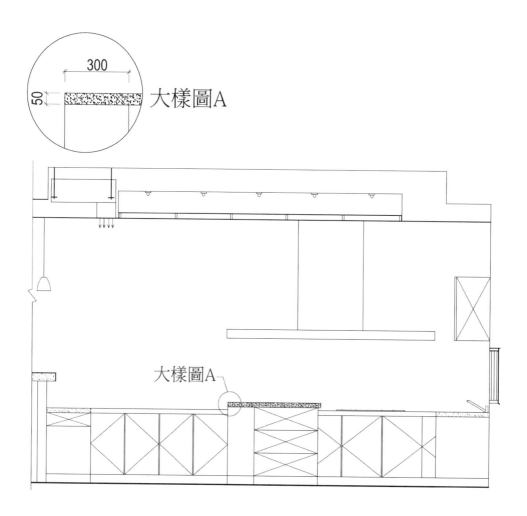

桌面結構以6分木心板成型,面貼3分人造石

桌面下緣面貼2分波麗板留2分滴水線

櫃體以6分木心板成型面貼木皮漆保護漆

藍光LED燈帶

50

9 9

50

300

三、吧檯桌端面側剖 S=1／1　U=cm （註：因印刷版面限制，本解答非正確比例）

3D 立體圖面設計說明

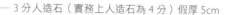

3 分人造石（實務上人造石為 4 分）假厚 5cm

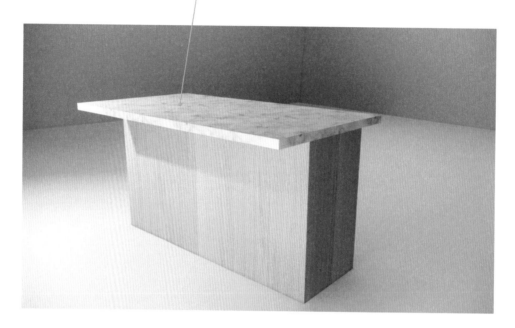

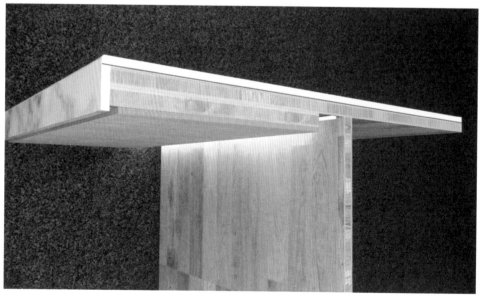

LED 燈帶

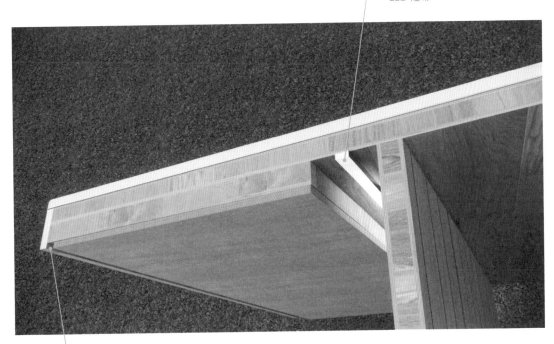

3 分縫（滴水線）

四、洗手檯面與櫃身前緣

詳圖 A，洗手檯面與櫃身前緣詳圖繪製圖條件如下：

1. 務必以鉛筆繪製，除表現材質或裝飾表現以外，不可以徒手繪製。

2. 比例尺為 1/1，單位以 mm 表示。

3. 請以市售材料（足尺）規格繪製。

4. 櫃體底材均採 6 分防水板材成型。

5. 檯面採 20mm 厚天然大理石，其垂直假厚為 58mm，下方留設 9mm 滴水線。

6. 下櫃門扇上方採 L 型鋁製把手並以平頭螺絲固定之，且留設 20mm 間縫，收邊細部、材質自行訂定。

7. 下櫃門扇表面材質自行設定。

8. 細部規格未特別說明者，由應檢人自行合理設定。

門扇以6分防水板釘製，面貼美耐板

門扇上方以L型把手，平頭螺絲固定

檯下留設9mm 滴水線

檯面以6分防水板釘製面貼>20mm天然大理石

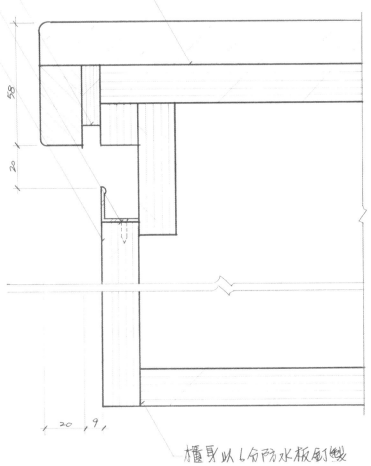

58

20

20 9

櫃身以6分防水板釘製

四、洗手檯面與櫃身前緣 S=1/1 U=cm （註：因印刷版面限制，本解答非正確比例）

3D 立體圖面設計說明

L 型鋁製把手　　　20mm 天然大理石

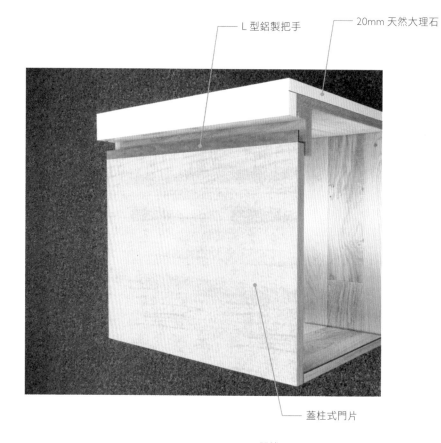

蓋柱式門片

門擋

蓋柱式西德鉸鍊

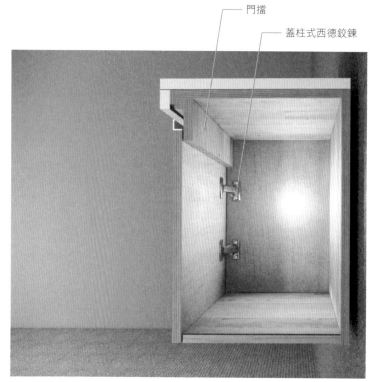

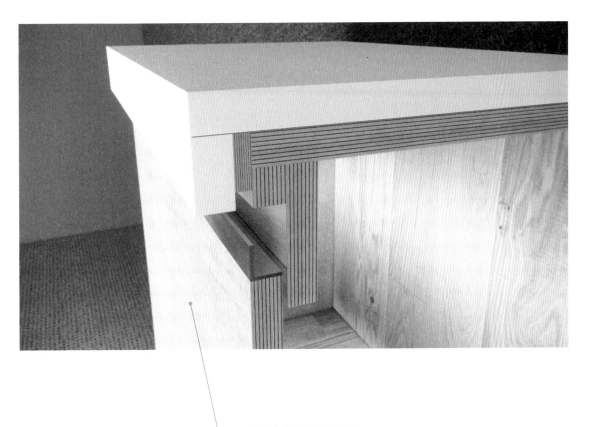

6 分防水夾板面貼美耐板

五、玻璃燈箱門楹剖面

詳圖 A，玻璃燈箱門楹剖面詳圖繪製圖條件如下：

1. 務必以鉛筆繪製，除表現材質或裝飾表現以外，不可以徒手繪製。

2. 比例尺為 1/2，單位以 mm 表示。

3. 請以市售材料（足尺）規格繪製。

4. 牆面結構採用 1 寸 ×1.2 寸角材，外部釘 12mm 矽酸鈣板，牆厚 150mm。

5. 玻璃燈箱門楹與牆的側面相接處，釘內襯板寬 130mm、厚 6 分之木心板，以ㄇ字型玻璃燈箱插入木心板兩側，並留 10mm 溝縫，溝縫內填透明矽利康填縫劑。

6. 玻璃門楹正面寬 200mm（含溝縫），深 150mm。玻璃採用厚 10mm 噴砂玻璃四周磨光邊處理，玻璃與玻璃採直角對接以 UV 膠黏著，接縫處藏在門楹側面。

7. 玻璃燈箱門楹內藏 LED 燈條，變壓器另外安置，無須考慮。

8. 細部規格未特別說明者，由應檢人自行合理設定。

大樣圖A

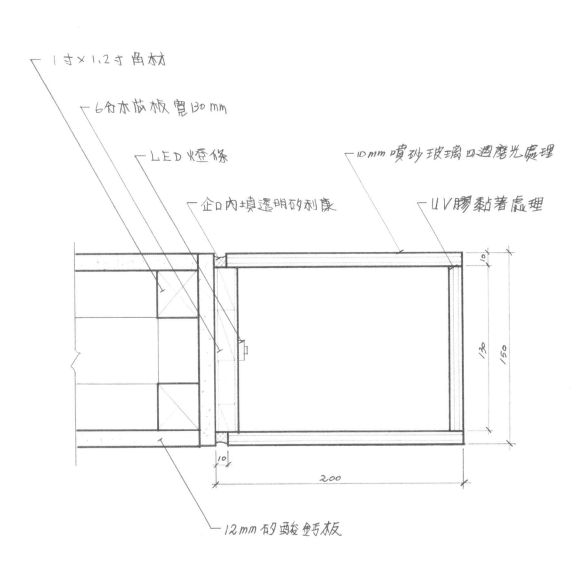

1寸×1.2寸角材

6分木芯板寬130mm

LED燈條

10mm噴砂玻璃口週磨光處理

企口內填透明矽利康

UV膠黏著處理

12mm矽酸鈣板

五、玻璃燈箱門楹剖面 S=1/2 U=cm （註：因印刷版面限制，本解答非正確比例）

3D 立體圖面設計說明

玻璃燈箱門楹

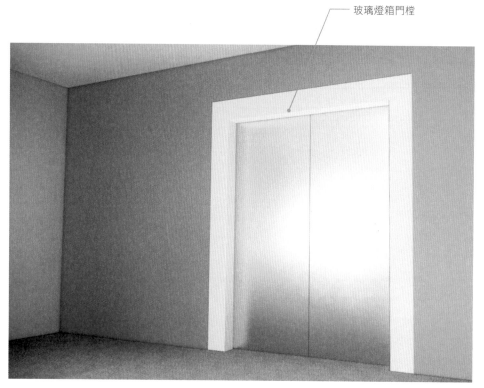

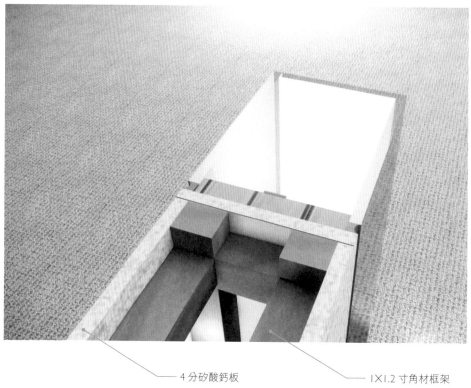

4 分矽酸鈣板 1×1.2 寸角材框架

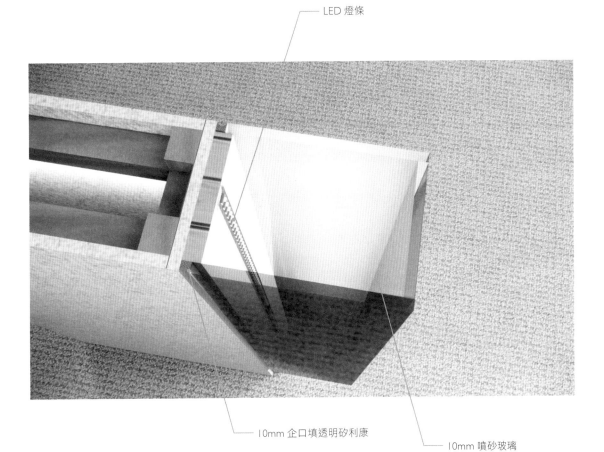

LED 燈條

10mm 企口填透明矽利康

10mm 噴砂玻璃

六、天花板間接照明剖面

詳圖 A，天花板間接照明剖面詳圖繪製圖條件如下：

1. 務必以鉛筆繪製，除表現材質或裝飾表現以外，不可以徒手繪製。

2. 比例尺為 1/2，單位以 mm 表示。

3. 請以市售材料（足尺）規格繪製。

4. 天花板間接照明結構材採用 1 寸 ×1.2 寸耐燃角材，平頂及間接燈槽之底材皆採 6mm 矽酸鈣板處理

5. 燈槽內外四周及天花板平頂，面刷水泥漆。

6. 燈槽外側面高 100mm，內側深度內徑 170mm，內藏 T5 層板燈，交錯排列。

7. 細部規格未特別說明者，由應檢人自行合理設定。

大樣圖A

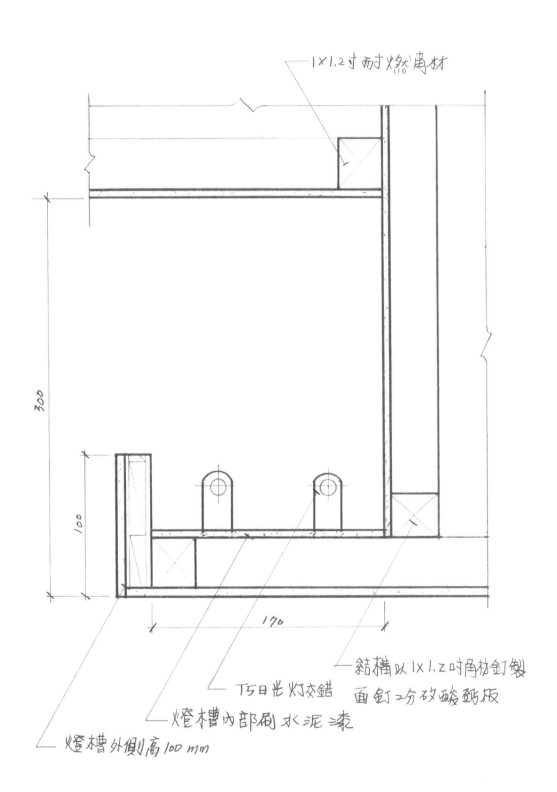

1×1.2寸耐燃角材

結構以1×1.2寸角材釘製
面釘2分矽酸鈣板

T5日光灯交錯

燈槽內部刷水泥漆

燈槽外側高100mm

300

100

170

六、天花板間接照明剖面 S=1／2 U=cm （註：因印刷版面限制，本解答非正確比例）

3D 立體圖面設計說明

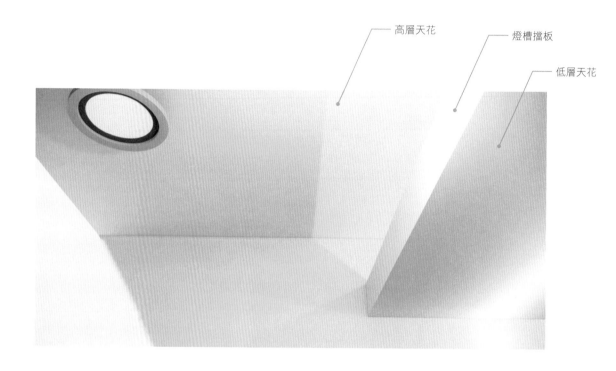

高層天花

燈槽擋板

低層天花

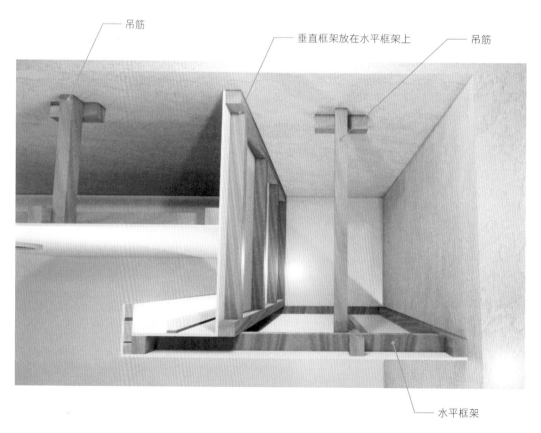

吊筋

垂直框架放在水平框架上

吊筋

水平框架

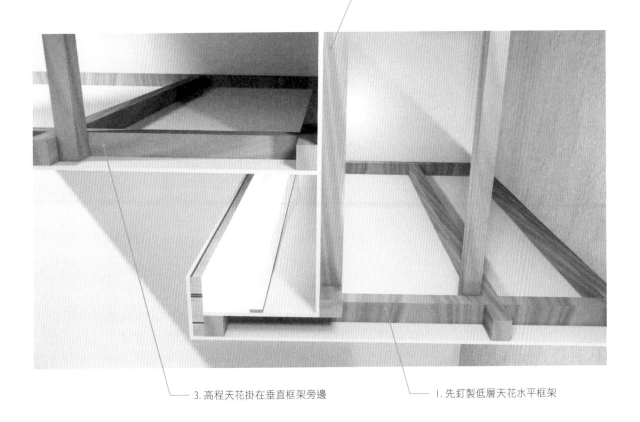

2. 垂直框架放在水平框架上

3. 高程天花掛在垂直框架旁邊

1. 先釘製低層天花水平框架

施工重點 **TIPS**

1. 先釘製低層天花水平框架

2. 垂直框架放在水平框架上

3. 高程天花掛在垂直框架旁邊

七、展售吊架層板側剖

詳圖 A，展售吊架層板側剖詳圖繪製圖條件如下：

1. 務必以鉛筆繪製，除表現材質或裝飾表現以外，不可以徒手繪製。

2. 比例尺為 1/2，單位以 mm 表示。

3. 請以市售材料（足尺）規格繪製。

5. 吊架支撐吊桿為 38mm×38mm 方型鐵管烤黑色漆處理，管壁厚 2mm 管內藏燈具電源線並於層板下方安裝 T5 層板燈。

4. 層板採 6 分木心板面貼橡木皮染白處理，假厚 80mm。

6. 層板上方四周置放止滑墊片，面置 8mm 強化清玻璃四周磨光邊處理。

7. 細部規格未特別說明者，由應檢人自行合理設定。

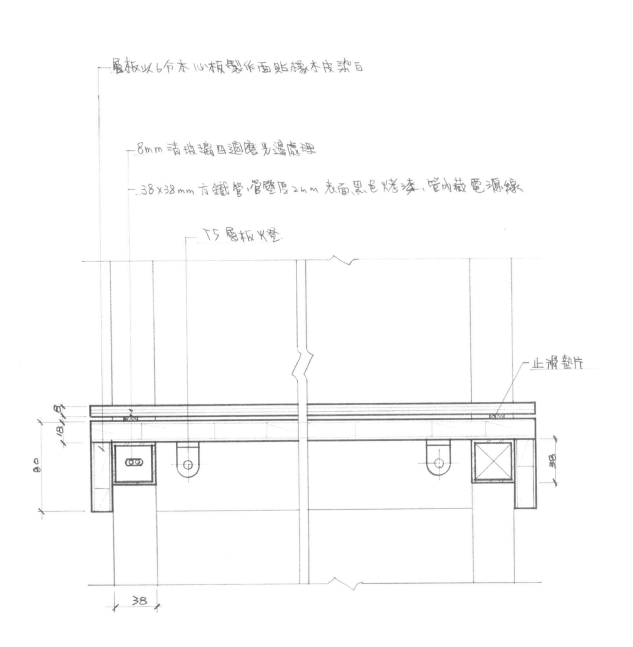

— 層板以6分木心板製作面貼榕木皮染白

— 8mm清玻璃四週磨光邊處理

— 38x38mm方鐵管,管壁厚2mm,表面黑色烤漆,管內藏電源線

— T5層板火燈

— 止滑墊片

七、展售吊架層板側剖 S=1/2 U=mm （註：因印刷版面限制，本解答非正確比例）

3D 立體圖面設計說明

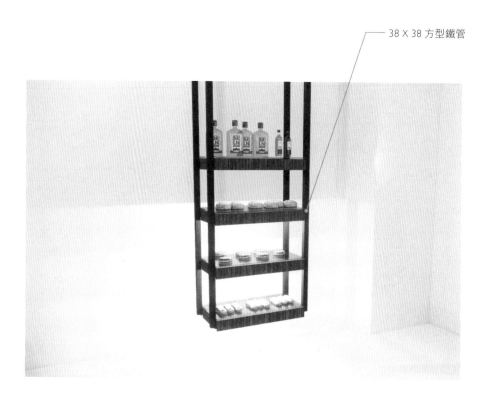

38 X 38 方型鐵管

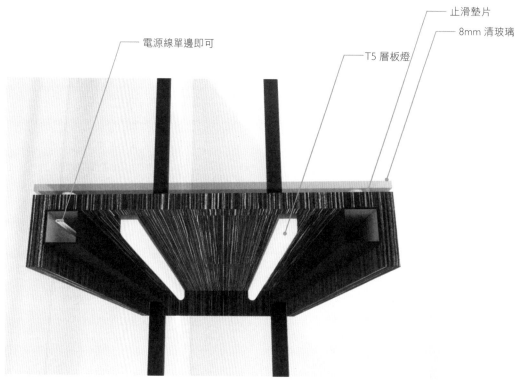

止滑墊片

8mm 清玻璃

電源線單邊即可

T5 層板燈

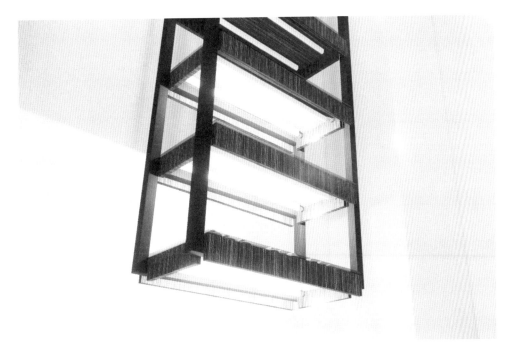

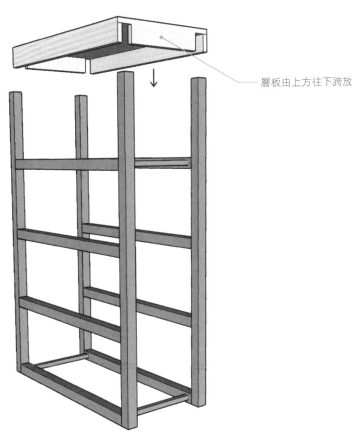

層板由上方往下跨放

八、活動矮櫃側剖

詳圖 A，活動矮櫃側剖詳圖繪製圖條件如下：

1. 務必以鉛筆繪製，除表現材質或裝飾表現以外，不可以徒手繪製。

2. 比例尺為 1/2，單位以 mm 表示。

3. 請以市售材料（足尺）規格繪製。

4. 櫃身採 6 分單面波麗木心板、外側面貼橡木皮染黑處理。

5. 抽屜外側門片 6 分木心板，面貼橡木皮染黑處理，與櫃身之關係入柱式。

6. 抽屜內部結構採 4 分實木板材、底板採 2 分波麗夾板成型。

7. 抽屜五金使用全展式三節滑軌；櫃身底部裝輪高 90mm 的橡膠輪子。

8. 細部規格未特別說明者，由應檢人自行合理設定。

大樣圖A

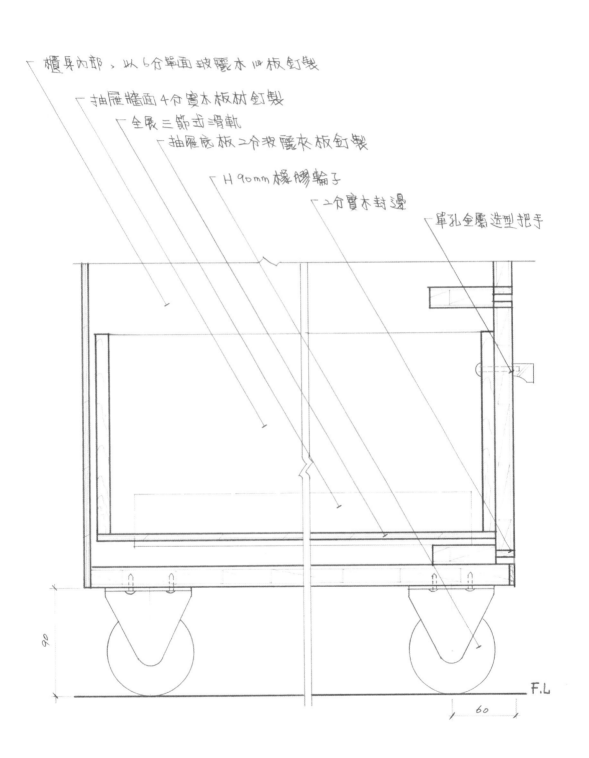

櫃身內部，以6分單面玻麗木山板釘製

抽屜牆面4分實木板材釘製

全展三節式滑軌

抽屜底板二分玻麗木板釘製

H 90mm 橡膠輪子

二分實木封邊

單孔金屬造型把手

90

60

F.L

八、活動矮櫃側剖　S=1／2　U=mm （註：因印刷版面限制，本解答非正確比例）

3D 立體圖面設計說明

入柱型抽屜

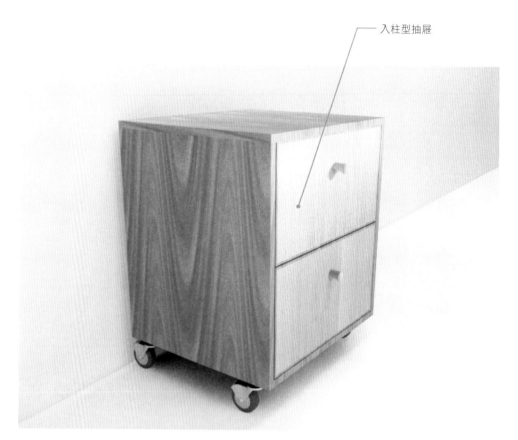

偏系統櫃家具做法，木工比較不做這
一片抽屜牆板，如果沒做抽屜底板會
抽進屜頭（見 100 頁）

抽屜面板 2 分實木封邊

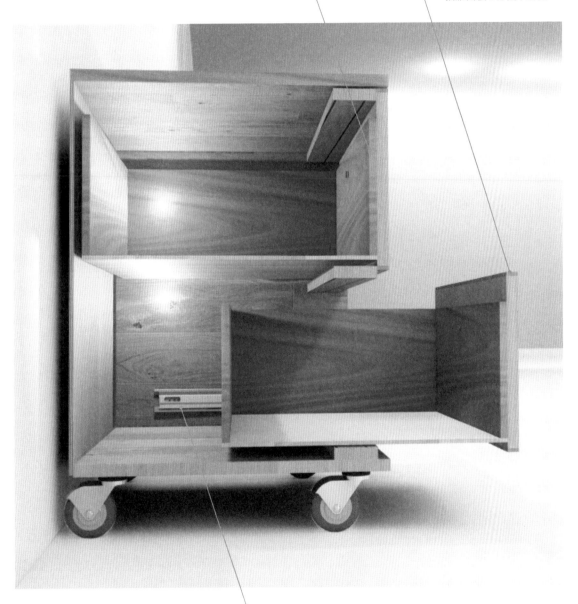

抽屜滑軌一定在抽屜最下緣

九、半高櫃抽屜側剖

詳圖 A，半高櫃抽屜側剖詳圖繪製圖條件如下：

1. 務必以鉛筆繪製，除表現材質或裝飾表現以外，不可以徒手繪製。

2. 比例尺為 1/2，單位以 mm 表示。

3. 請以市售材料（足尺）規格繪製。

4. 櫃身以 6 分木心板為結構，上部櫃面平台面貼木紋美耐板，假厚 55mm，端部以 55mm 寬、12mm 厚之實木封邊，導 R 角 6mm 處理。

5. 抽屜面板採 6 分木心板面貼木紋美耐板，抽屜面板上方與檯面下緣留設 12mm 間縫，抽屜面板四周採 6mm 實木壓條封邊，抽屜門把採用金屬造形把手。

6. 門片採蓋柱式，櫃身內部上端靠近門片處，加釘 60mm×18mm 木心板面貼美耐板，做為門擋。

7. 抽屜牆板採 12mm 厚實木、底板採 6mm 厚夾板。抽屜底部滑軌採長 350mm 全展式三節滑軌。

8. 細部規格未特別說明者，由應檢人自行合理設定。

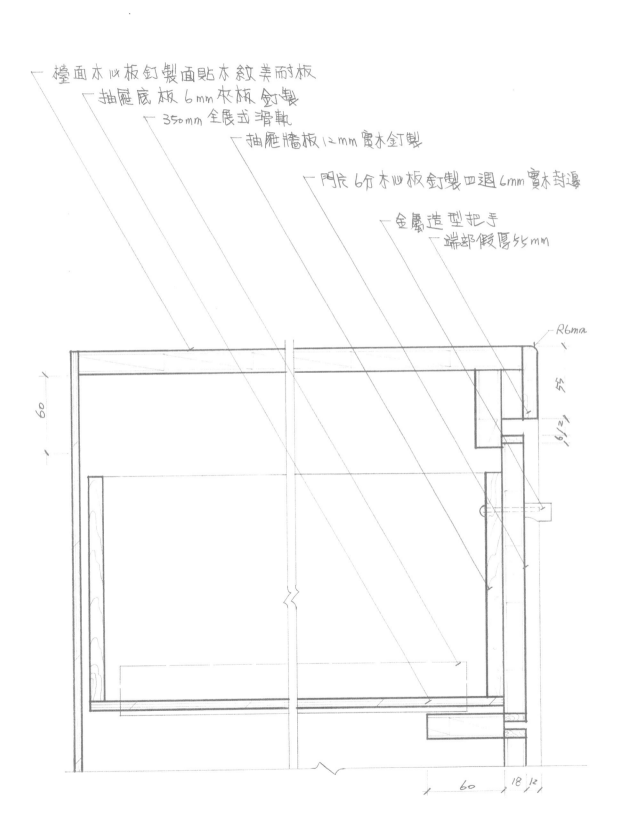

檯面木心板釘製面貼木紋美耐板
抽屜底板6mm夾板釘製
350mm全展式滑軌
抽屜牆板12mm實木釘製
門片6分木心板釘製四週6mm實木封邊
金屬造型把手
端部假厚55mm

R6mm

55

z/6/z

60

60 18 12

九、半高櫃抽屜側剖　S=1／3　U=cm （註：因印刷版面限制，本解答非正確比例）

3D 立體圖面設計說明

檯面 6 分木心板假厚 55mm，
面封 4 分實木

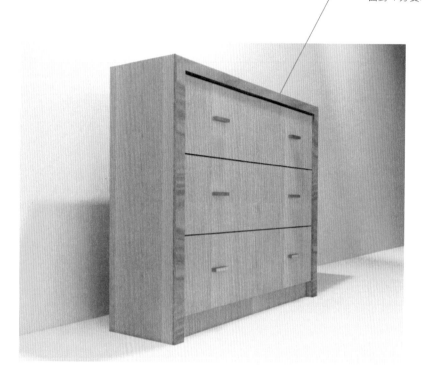

假厚的正確做法

抽屜面板不會退縮太多

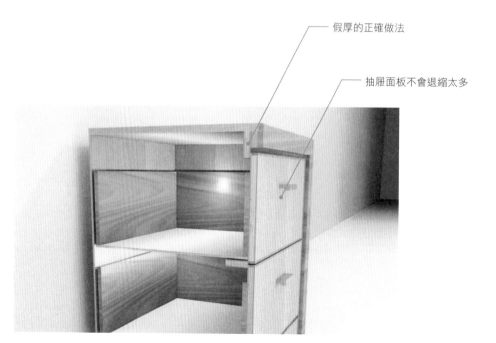

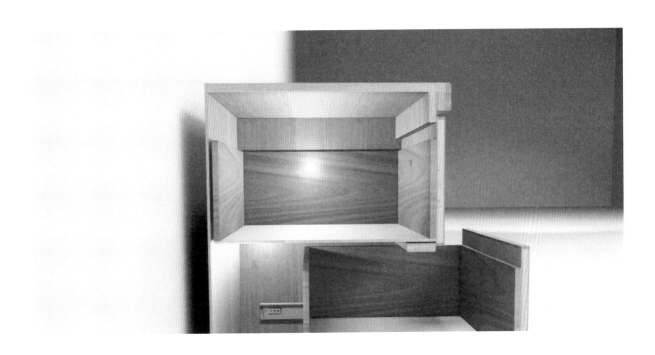

十、陳列櫃燈箱

詳圖 A，陳列櫃燈箱詳圖繪製圖條件如下：

1. 務必以鉛筆繪製，除表現材質或裝飾表現以外，不可以徒手繪製。

2. 比例尺為 1/1，單位以 mm 表示。

3. 請以市售材料（足尺）規格繪製。

4. 陳列櫃整體結構採 6 分木心板及 6 分單面白色波麗板處理。

5. 櫃體燈箱厚度為 150mm，以 6 分單面白色波麗板成型，外部面貼 3mm 厚黑色壓克力。

6. 燈箱正面以 5mm 厚乳白色壓克力面貼燈箱輸出片，內部以 LED 燈條平均佈光處理，中心間距約 150mm，平均分布於燈箱內。

7. 燈箱輸出片四周以黑色鍍膜鋁押條固定（規格寬 18mm、厚 2mm，正面以直徑 6mm 半圓頭螺絲固定處理）。

8. 細部規格未特別說明者，由應檢人自行合理設定。

6分單面白色波麗板 面貼3mm黑色壓克力

6分單面白色波麗板

5mm乳白壓克力,面貼 輸出燈箱片

6mm半圓頭螺絲

黑色鍍膜鋁壓條

18

150

LED 燈條 @ 150mm 安裝

十、陳列櫃燈箱 S=1／1　U=mm （註：因印刷版面限制，本解答非正確比例）

3D 立體圖面設計說明

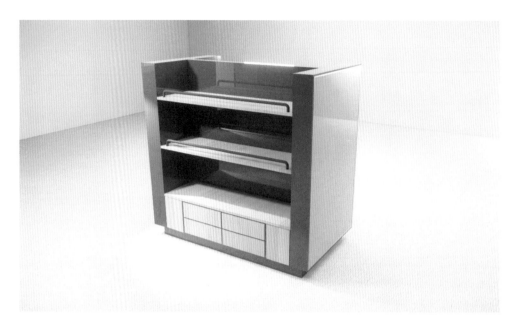

LED 燈條 @15cm 安裝

1. 先用木心板釘一圈止木

2. 放上乳白壓克力

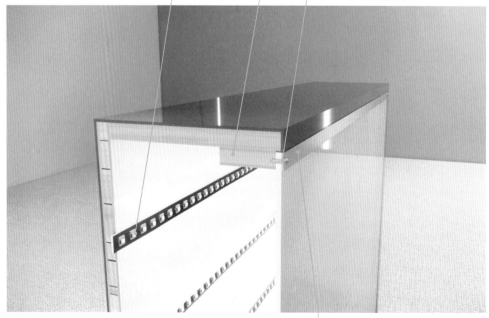

3. 用鋁壓條和止木夾住家克莉,用螺絲固定

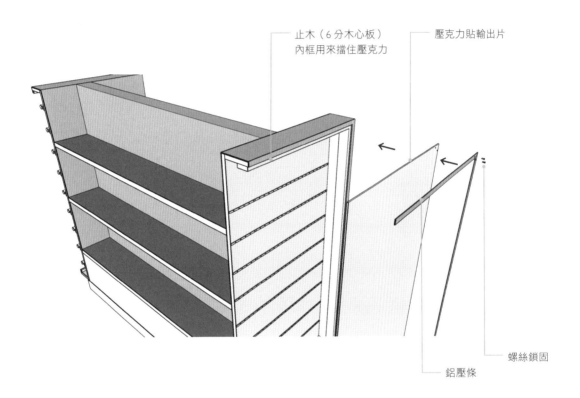

止木（6分木心板）
內框用來擋住壓克力

壓克力貼輸出片

螺絲鎖固

鋁壓條

施工重點 **TIPS**

1. 先用木心板釘一圈止木

2. 放上乳白壓克力

3. 用鋁壓條和止木夾住家克莉，用螺絲固定

※ 實務上用金屬方管不用壓條，方管螺絲可側向鎖，不必鎖穿壓克力

十一、櫃台踢腳照明

詳圖 A，櫃台踢腳照明詳圖繪製圖條件如下：

1. 務必以鉛筆繪製，除表現材質或裝飾表現以外，不可以徒手繪製。

2. 比例尺為 1/2，單位以 mm 表示。

3. 請以市售材料（足尺）規格繪製。

4. 櫃台結構採 6 分木心板成型，下方內凹留設踢腳照明（關係如下圖所示），櫃台立面則面貼花梨木薄片，企口造型使用 4 分厚花梨木實木押條處理。

5. 踢腳照明燈槽內部安裝 T5 LED 燈管。

6. 櫃台內凹踢腳部位面貼 3mm 厚白色壓克力。

7. 細部規格未特別說明者，由應檢人自行合理設定。

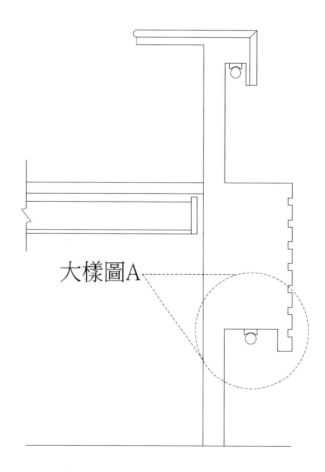

大樣圖A

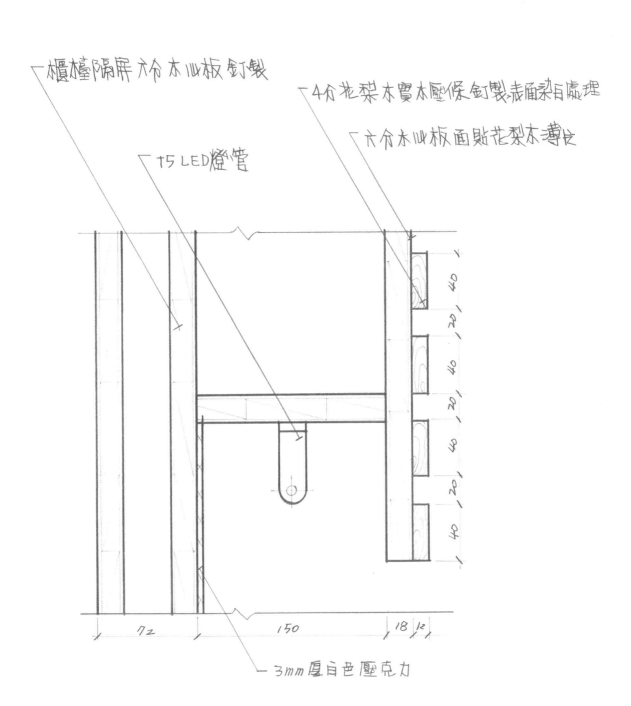

櫃檯隔屏 六分木心板 釘製

四分花梨木實木壓條 釘製 表面染白處理

六分木心板面貼花梨木薄片

t5 LED燈管

72 150 18 12

3mm厚白色壓克力

十一、櫃台踢腳照明 S=1／2 U=mm （註：因印刷版面限制，本解答非正確比例）

3D 立體圖面設計說明

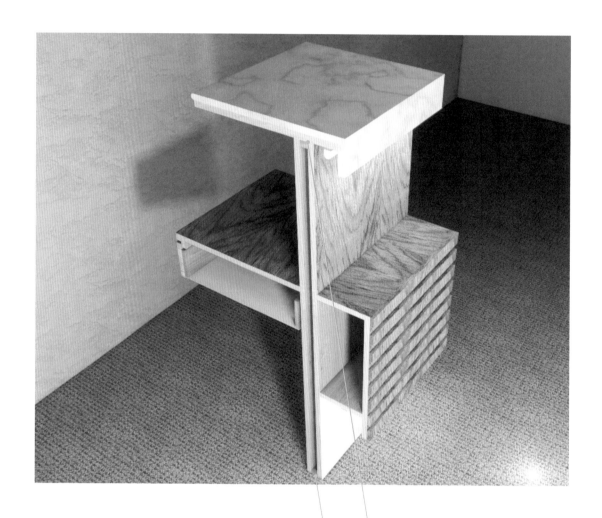

櫃台立板角材在最上和最下方

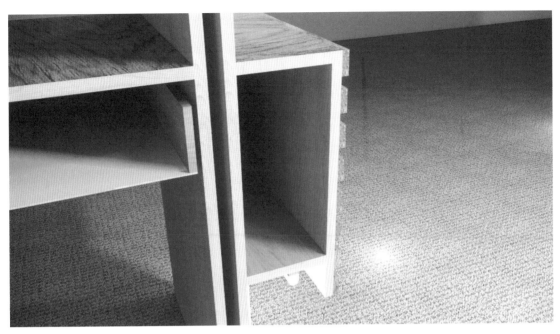

4 分實木壓條

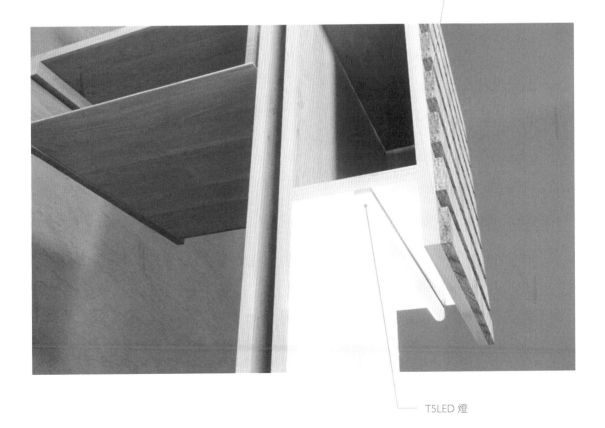

T5LED 燈

十二、燈箱

詳圖 A，燈箱詳圖繪製圖條件如下：

1. 務必以鉛筆繪製，除表現材質或裝飾表現以外，不可以徒手繪製。

2. 比例尺為 1/1，單位以 mm 表示。

3. 請以市售材料（足尺）規格繪製。

4. 力求整體設計簡潔，燈箱寬度 95mm、高度 200mm，內部藏 LED 燈條。

5. 燈箱材料為 10mm 噴砂玻璃，以 UV 玻璃黏著劑接合。

6. 櫃體中間立板結構採 6 分木心板面貼白色壓克力立板處理。

7. 燈箱玻璃與白色壓克力立板銜接處，以 T 字型鋁押條膠合固定（規格高 10mm、寬 36mm、厚 1.2mm），玻璃底部與櫃體相接合處，採 3mm 厚緩衝墊片。

8. 細部規格未特別說明者，由應檢人自行合理設定。

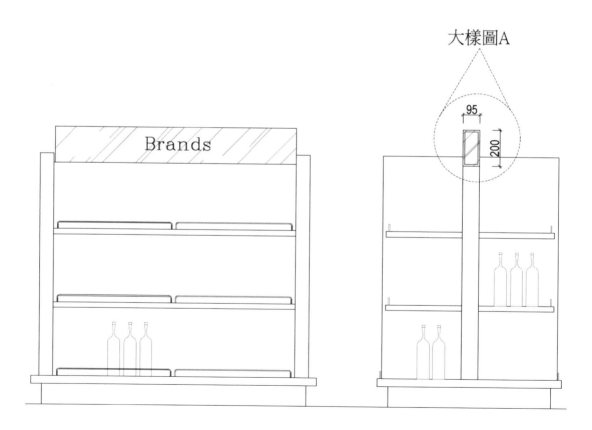

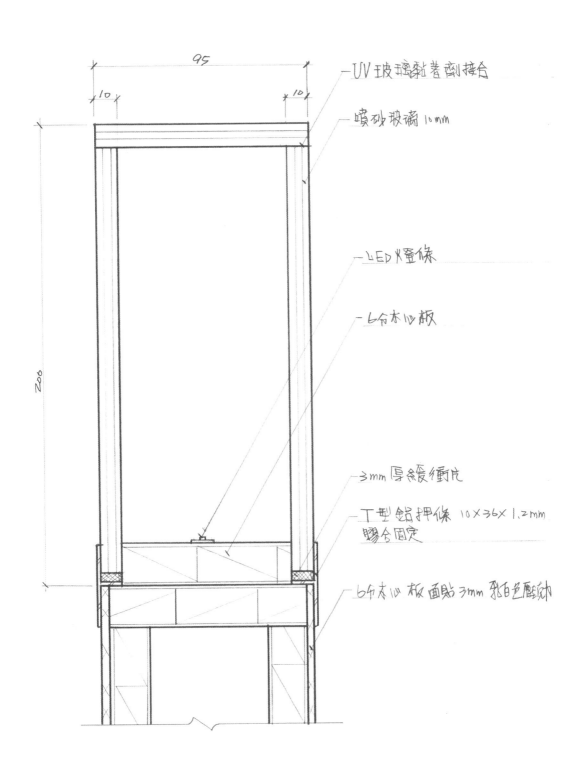

95
10
10
206

UV玻璃黏著劑接合

噴砂玻璃 10mm

LED燈條

6分木心板

3mm厚緩衝片

T型鋁押條 10×36×1.2mm 膠合固定

6分木心板面貼3mm乳白色壓克力

十二、燈箱 S=1／1 U=cm （註：因印刷版面限制，本解答非正確比例）

3D 立體圖面設計說明

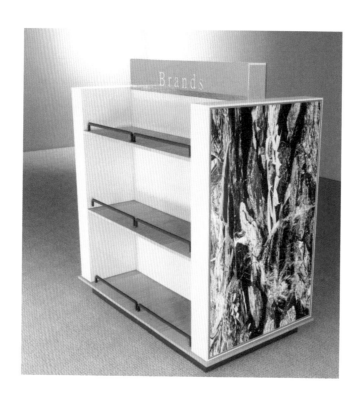

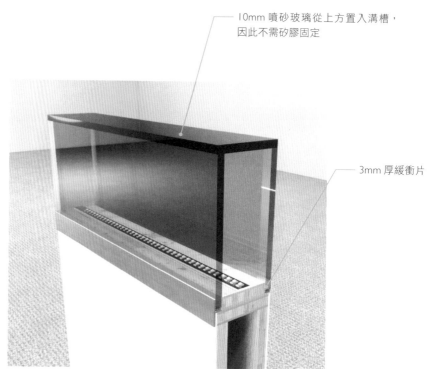

10mm 噴砂玻璃從上方置入溝槽，
因此不需矽膠固定

3mm 厚緩衝片

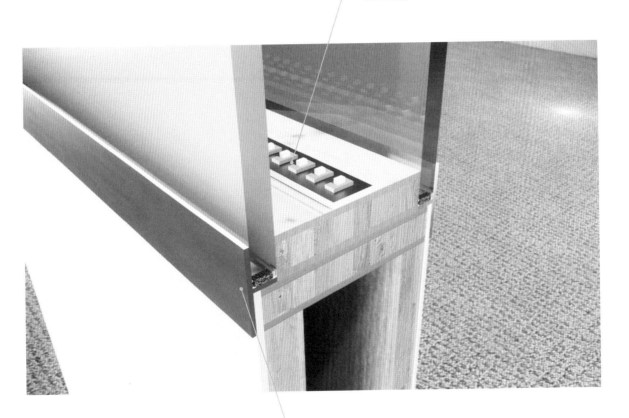

LED 燈條

T 字型鋁壓條形成溝槽讓玻璃罩置入

室內設計手繪製圖必學 2
大樣圖 【暢銷修訂版】
剖圖搭配施工照詳解，看懂材料銜接、
圖例畫法，重點精準掌握一點就通

作　　者	陳鎔
責任編輯	許嘉芬
美術設計	June Hsu、詹淑娟、莊佳芳
攝影	Amily
3D 繪製	劉宜維、許志菁
手繪協助	游美華、許志菁
編輯助理	黃以琳
活動企劃	嚴惠璘

發行人	何飛鵬
總經理	李淑霞
社長	林孟葦
總編輯	張麗寶
副總編輯	楊宜倩
叢書主編	許嘉芬

出版	城邦文化事業股份有限公司 麥浩斯出版
地址	115 台北市南港區昆陽街 16 號 7 樓
電話	02-2500-7578
傳真	02-2500-1916
E-mail	cs@myhomelife.com.tw

發行	英屬蓋曼群島商家庭傳媒股份有限公司城邦分公司
地址	115 台北市南港區昆陽街 16 號 5 樓
讀者服務 電話	02-2500-7397；0800-033-866
讀者服務 傳真	02-2578-9337
訂購專線	0800-020-299（週一至週五上午 09:30 ～ 12:00；下午 13:30 ～ 17:00）
劃撥帳號	1983-3516
劃撥戶名	英屬蓋曼群島商家庭傳媒股份有限公司城邦分公司

香港發行	城邦（香港）出版集團有限公司
地址	香港九龍土瓜灣土瓜灣道 86 號順聯工業大廈 6 樓 A 室
電話	852-2508-6231
傳真	852-2578-9337
電子信箱	hkcite@biznetvigator.com

新馬發行	城邦（新馬）出版集團 Cite（M）Sdn. Bhd. （458372 U）
地址	41, Jalan Radin Anum, Bandar Baru Sri Petaling, 57000 Kuala Lumpur, Malaysia.
電話	603-9056-3833
傳真	603-9056-6622

總經銷	聯合發行股份有限公司
電話	02-2917-8022
傳真	02-2915-6275

製版	凱林彩印股份有限公司
印刷	凱林彩印股份有限公司
版次	2024 年 7 月三版 3 刷
定價	新台幣 499 元

國家圖書館出版品預行編目 (CIP) 資料

室內設計手繪製圖必學 2 大樣圖【暢銷修訂版】：
剖圖搭配施工照詳解，看懂材料銜接、圖例畫法，
重點精準掌握一點就通 / 陳鎔作 .-- 3 版 .-- 臺北市
：城邦文化事業股份有限公司麥浩斯出版：英屬蓋
曼群島商家庭傳媒股份有限公司城邦分公司發行，
2022.02
　面；　公分 . -- (Designer Class ; 17)
ISBN 978-986-408-784-6(平裝)

1.CST: 室內設計 2.CST: 繪畫技法

967　　　　　　　　　　　　　　111000760

室內設計
手繪製圖必學1：
平面、天花、剖立面圖
【暢銷增訂版】

室內設計
手繪製圖必學2：
大樣圖
【暢銷增訂版】

室內設計
手繪製圖必學3：
透視圖

室內裝修工程管理必學1：
證照必勝法規篇

最專業的手繪製圖教學
就在實踐設計術科全修班
指導老師：陳鎔